KB038853

내밀한 미술사

17세기 네덜란드 미술 읽기

이 도서의 국립중앙도서관 출판예정도서목록(CIP)은 서지정보유통지원시스템 홈페이지
(http://seoji.nl.go.kr)와 국가자료공동목록시스템(http://www.nl.go.kr/kolisnet)에서
이용하실 수 있습니다. CIP제어번호: 2017030618(양장), 2017031612(반양장)

내밀한 미술사

양정윤 지음

| 17세기 네덜란드 미술 읽기 |

A CLOSER LOOK:
READING 17TH-CENTURY DUTCH ART

차례

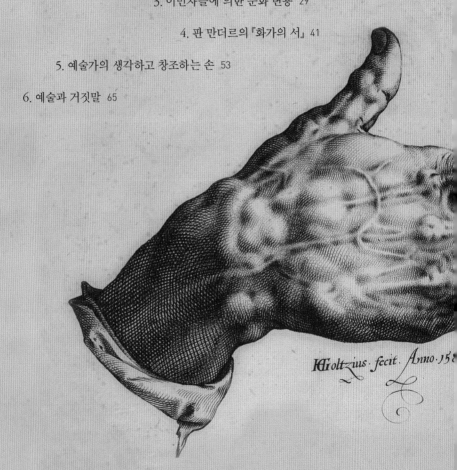

서문

네덜란드어로 '미'를 의미하는 'Schoonheid'는 오랜 세월 수많은 예술가들이 창작 활동에 몰입할 수 있는 원동력이 되어왔습니다. 흔히 네덜란드 미술의 황금시대라고 불리는 17세기 후반에 활동을 펼치며, 화가로서뿐만 아니라 이론가로서도 크게 기여한 헤라르트 데 라이레세Gerard De Lairesse는 자신의 예술관을 집대성한 『대회화서Groot Schilderboek, 초판 1702년』의 첫 장에서 다음과 같이 말하고 있습니다. "회화 미술에서 가장 중요한 부분을 차지하는 '미'는 당연히 우리의 작품에서 무엇보다도 우선시되고 중시되어야 할 대상이다." 그러나 17세기의 네덜란드 미술이 양적이나 질적인 면에서 절정에 이를 수 있던 것은 획일화된 '미'를 추구하지 않고 다양한 가능성을 열어두었기 때문입니다. 그런 상황을 반영하듯 데 라이레세는 "이렇듯 가장 중요한 '미'는 우리의 감각이나 판단 속에서 인

식되는 것으로, 하나의 한정된 대상에 깃들어 있다고는 도저히 생각할 수가 없다"고 부연 설명을 덧붙였습니다. 말 그대로 '아름다움이란 보는 사람들의 생각에 달린 것이다 Beauty is in the eye of the beholder'라는 유명한 구절을 대변하고 있는 것입니다.

지금으로부터 약 사반세기 전으로 거슬러 올라가면, 북부 네덜란드는 스페인으로부터 독립하기 위해 80년간 전쟁을 했습니다. 그리고 한 치 앞의 상황도 예측할 수 없던 와중에 12년간 휴전을 맞이했고 그로써 얻은 경제적 부흥으로 그 전까지의 회화사에서는 볼 수 없었던 새로운 국면에 접어들었습니다. 단순하고 쉬운 제작 과정을 통해 싼 가격의 그림을 대량으로 제작하는 작가군이 있는 반면, 인내의 한계를 극복하며 세밀하게 그린 그림으로 경제적 성공을 누린 화가들도 대거 등장해 시장은 양극화 현상을 보였습니다. 또한 종교, 역사, 신화에 국한되지 않는 다양한 장르가 출현해 풍경화나 정물화와 같은 친숙한 소재의 그림이 상인들의 집에 걸리기 시작한 것도 바로 400년 전의 네덜란드에서 두드러졌던 현상입니다. 마치 전환기의 손잡이를 돌려 이전까지 달려왔던 철도 선로에서 벗어나 다른 방향으로 질주하듯 17세기에 접어들면서 변모하기 시작한 미술 시장은 기존 미술의 흐름을 바꿔놓는 계기를 마련했던 것입니다.

네덜란드 미술이 이런 대반전의 역사를 쓸 수 있었던 것은 예술의 원류로 여겨졌던 이탈리아 미술의 요소를 그대로 답습하는 것이 아니라 종교적으로나 경제적으로 불어닥친 변화에 순응하듯 새로운 사회상을 반영한 결과로, 같은 시각예술이라 할지라도 그 지향점은 많이 다를 수밖에 없었습니다. 네덜란드 미술의 백미는 이상을 좇는 것이 아니라 현실에서 '미'를 발견하는 힘, 그리고 밑도 끝도 없이 감정에만 호소하는 것이 아

니라 현실과 캔버스 안에 그려진 그림 속의 세상이 연결되고 조화를 이루는 힘에 있습니다. 그림 틀의 안과 밖을 둘러싼 역학 관계에 눈뜨고 나니 그림 속 세상이 보여주고 말하고 있는 내용을 지치는 일 없이 들여다볼 수 있었습니다.

밀레니엄 해로 떠들썩했던 2000년이 며칠 남지 않았던 추운 12월의 이른 아침. 시내 중심부의 운하들이 집결해 있는 암스텔 강 초입의 마헤레Magere 다리에서 고요한 암스테르담을 바라보던 그때가 네덜란드 미술을 찾아가는 제 여행의 시작이었습니다. 지금 생각해보면 다리에서 바라본 정면에는 렘브란트Rembrandt Harmensz van Rijn의 〈야경〉이 걸렸었던 클로페니얼스둘렌Kloveniersdoelen, 암스테르담 민병대 사격수들이 사용했던 건물이 있었고, 다리 오른쪽에는 렘브란트를 비롯해 여러 예술가들이 살았던 신트 안토니스브레스트라트Sint Antoniesbreestraat가, 그리고 다리 왼쪽에는 당시의 예술을 비호했던 지성인 얀 식스Jan Six의 집이 있었습니다. 그때는 아무것도 모른 채 새벽녘의 어둑어둑한 다리 아래로 넘실거리는 물결을 바라보고 있었습니다만…… 한참 시간이 지나고서야 깨달았습니다. 그때 제가 보았던 것이 긴 여정을 통해 배우고 채워야만 하는 지도였다는 것을요.

『내밀한 미술사: 17세기 네덜란드 미술 읽기』는 집중적으로 소개될 기회가 없었던 17세기 네덜란드 미술에 관심을 보여주셨던 주위 분들의 성원으로 마무리될 수 있었습니다. '내밀한 미술사' 칼럼을 의뢰해주신 편완식 미술 전문기자님, 그리고 이 책이 출간되기까지 아낌없는 지원을 해주신 한울엠플러스(주)의 김종수 사장님, 박행웅 고문님, 편집자 배유진님, 그 외 실무진의 배려에 감사드립니다. 숱하게 네덜란드와 한국을 오가는 동안 격려와 도움을 아끼지 않으셨던 모든 분들에게 이 책을 바치며,

서양 미술의 질풍노도를 대표하는 17세기 네덜란드 미술의 매력 속으로 여러분을 초대합니다.

<div align="right">

2017년 10월 암스테르담 국립미술관 도서관에서

양정윤

</div>

내밀한
미술사

1

수요와 공급의 법칙이 만든
미술 장르의 세분화

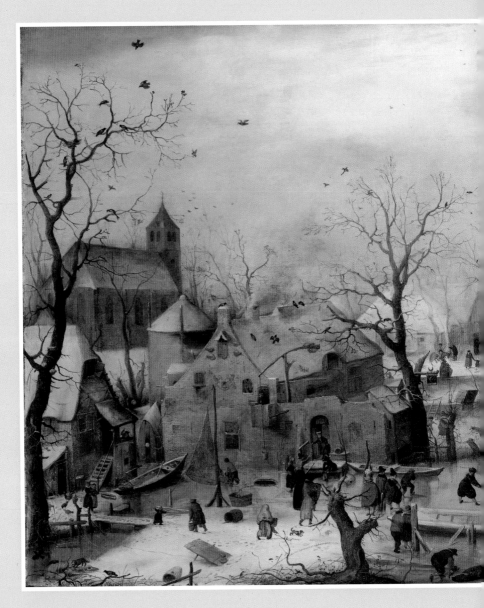

1-1.
헨드릭 아페르캄프, 〈스케이트 타는 사람들이 있는 겨울 풍경〉,
1608년경, 77×132cm, 패널에 유화, 암스테르담 국립미술관

네덜란드 스피드 스케이트 팀이 타의 추종을 불허하며 동계 올림픽의 메달을 휩쓴 것에 대해 많은 사람들이 그 비결을 궁금해했다. 암스테르담의 사람들 대부분이 얼어붙은 운하에서 속도에 열광하며 스케이트를 타는 모습을 보기는 했지만, 그런 열정이 어디에서 오는 것인지 확실히 알지 못했던 나는 네덜란드 대사관 관계자로부터 네덜란드인의 우월한 스케이트 실력과 한없는 스케이트 사랑을 뒷받침하는 요인들에 대한 몇몇 가지 이야기를 들을 수 있었다. 첫 번째는 예상했던 대로 체격과 체력의 현저한 우위였고, 그다음은 자국의 바이킹Viking 사가 최초로 이룩한 기술 혁신(뒷굽에서 날이 분리되는 클랩 스케이트를 개발했다)이었으며, 마지막은 강렬한 인상의 오렌지색 유니폼(유니폼의 신소재 섬유는 공기 저항을 최소화해 경기 속도 단축에 이바지했다)이었다. 해수면보다 낮은 땅에서 사는 네덜란드인들이 산의 지형을 이용해 즐기는 스키와 같은 스포츠에 큰 관심을 가질 리는 만무하고, 평지의 얼음판에서 즐기기에 특화된 스포츠에 열광하는 것은 어쩌면 당연한지도 모르겠다.

일반적으로는 스케이트가 미술과 직접적인 관계가 없을 것처럼 여겨지지만, 17세기 네덜란드 미술에서는 풍경화가 하나의 독립된 장르로 부각되기 시작하면서부터 스케이트를 타는 모습이 친숙한 소재로서 많이 그려졌다. 마치 첨단 기술들이 스피드 스케이트 기록에 영향을 미치는 것처럼, 마을 사람들의 겨울 레저 활동을 담은 화풍이 어떻게 출현하고, 미술 시장에서 꾸준히 인기를 얻을 수 있었는지 분석하다 보면 어떤 외적인 요소들이 네덜란드 회화의 황금시대를 도래하게 했는지 이해할 수 있다.

대표적으로 헨드릭 아페르캄프Hendrick Avercamp, 1585~1634는 겨울 풍경만 전문적으로 그린 1세대 화가로서, 평생 동안 빙판 위에서 스케이트를 타는 마을 사람들을 그려 경제적인 성공을 거두게 되었다(그림 1-1).

피터르 브뤼헐Pieter Brueghel이 그린 농촌의 겨울 모습 중 일부가 연상될 지도 모르나 (그림 1-2), 아페르캄프의 그림은 자연 경관보다는 빙판 위에서 움직이고 있는 다양한 계층의 사람들에게 초점이 맞춰져 마치 우리가 사는 세계의 축소판 같은 느낌이다. 찌뿌둥해 보이는 겨울 하늘과 얼음으로 뒤덮인 강 위의 빙판 사이는 경계가 없는 대신에 파란색, 노란색, 빨간색들이 조화를 이루며 사람들의 움직임에 활력을 불어넣고 있다. 캔버스에 펼쳐지는 얼음 위 세상은 그림을 보는 우리에게 조금은 단절된 느낌을 주기도 하는데 이는 원근법이 사용되었기 때문이다. 원경으로 갈수록 점점 작아지는 인물들은 우리의 시선을 전혀 의식하지 않은 채 각자 자신의 일에 몰두하고 있다.

화려하게 장식된 말이 빨간 썰매를 끌고 가는 모습에서 알 수 있듯 (그림 1-3), 얼어붙은 운하 위에서는 배 대신 썰매가 교통수단이 되었다. 화면 왼쪽에는 최신 유행하는 차림을 한 도시의 젊은 남녀들을 비롯해 다양한 사회 계층의 커플들이 손을 잡고 스케이트 타는 모습이 등장한다. 자칫 단조롭기 쉬운 은색의 얼음판에 움직이는 인물들의 그림자가 비쳐 화면 전체에 생동감을 더해주고 있다. 주변의 구경꾼들에 둘러싸여 긴 나무 막대기를 들고 작은 공을 치려고 하는 사람은 골프의 원형이라 생각되는 콜 프kolf 경기를 하는 중이다. 전경의 사람들은 짙은 색으로 표현된 반면, 원경으로 갈수록 흰색이 많이 섞인 푸른색 톤으로 변하고 있어 자연스러운 원근법이 연출되었다. 화면의 전체적인 움직임은 앞쪽에서 안쪽으로 펼쳐지지만 군중의 시선을 다양하게 배치했기 때문에 보는 이는 단조로움을 느낄 수 없다. 순간을 포착한 자세들과 자유자재인 방향들을 담아냈기 때문에 얼음판 위에 있는 삼라만상의 작은 디테일까지도 살아 있는 것처럼 표현되었다. 모든 사람이 하나가 되어 스페인에 대항하거나, 바닷물의

1-2.
피터르 브뤼헐, 〈새덫이 있는 겨울 풍경〉,
1565년경, 55×37cm, 패널에 유화, 브뤼셀 왕립미술관

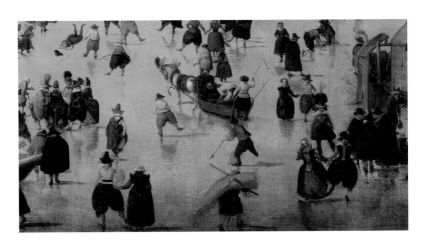

1-3.
〈스케이트 타는 사람들이 있는 겨울 풍경〉의 부분

내밀한 미술사

1-4.
〈스케이트 타는 사람들이 있는 겨울 풍경〉의 부분

위협에 맞서 해수면보다 낮은 땅을 국토로 만들어온 네덜란드 국민의 분투가 무의식적으로 드러나는 듯하다(그림 1-4).

라틴어 학교의 교사이던 아버지를 비롯해 다른 형제들이 충분한 교육을 받았던 것과는 달리, 농아로 알려진 아페르캄프는 어려서부터 전업화가의 길로 들어섰다. 여기서 가장 특징적인 것은 그가 일찍부터 자신의 화풍을 확립했다는 점이다. 특히 그는 독립된 장르로서의 풍경화, 그중에서도 빙판 위에서 스케이트 타는 사람들을 평생 반복해서 그렸다. 흔히 볼 수 있는 마을의 겨울 풍경이라고 해도 그 안에 등장하는 작은 인물들의 자연스러우면서도 세밀한 모습이 작품의 완성도를 높였고, 이런 뛰어

난 화면 구성이 미술 애호가들의 마음을 사로잡았다.

캔버스에 그려진 시각적인 표현을 탐구하는 것만으로 회화의 역사를 모두 이해할 수는 없다. 오히려 그 시대가 보여주는 생산과 소비 구조의 특성이나 미술품이 하나의 재화로서 유통되는 과정을 통해 작품이 탄생한 직접적인 요인을 찾을 수 있는 경우가 많다. 노상에서 이름 없는 작가들의 작품을 손쉽게 사는 경우와 성공한 작가의 공방을 직접 찾아가 집 한 채 가격을 호가하는 작품을 주문하는 경우를 비교해보면, 미술 시장의 공급과 수요의 법칙은 획일적인 것이 아니라 많은 변수에 의해 다양하게 분화한다는 것을 알 수 있다. 따라서 컬렉터들의 기호나 미적 가치를 비롯해 수요 심리를 이해하는 것은 작가에게 매우 중요한 일이며, 실제로 회화의 양식이나 화법은 이런 요소를 여실히 반영하고 있다.

성공한 화가로서 입지를 굳히기 위해서는 국한된 영역에서 최고의 기법을 선보이는 것이 중요했고 이를 위해서는 전략적이고 효율적인 제작 방식을 습득하는 것이 필요했다. 예를 들어 특정 소재의 정물화나 풍경화, 혹은 고유의 기법을 이용한 화파의 출현이야말로 교회나 왕정과 같은 특정 계급의 비호를 받아온 미술이 경제력을 거머쥐게 된 상인들과 새로운 엘리트층으로 소비층을 넓혀 감에 따라 나타나게 된 현상이라 볼 수 있다. 이런 변화에 의해 화가들이 좀 더 자유롭게 고유한 분야를 선택하며 그 속에서 진화된 예술의 가능성을 찾을 수 있는 계기가 주어졌다. 가장 자신 있는 부분에 도전하며 할 수 없는 것을 지양하는 화가들의 '선택'은 미술 시장에 새로운 활로를 열어주었고, 화가들은 특정 분야를 그리는 일에 '집중'했기 때문에 최고의 작가들이 등장할 수 있었다. 이런 두 현상의 결합이야말로 회화 예술이 다채로운 스펙트럼을 펼칠 수 있는 직접적인 원동력이 되었던 것이다.

2

성상파괴운동 이후에 탄생한
네덜란드 미술의 다양성

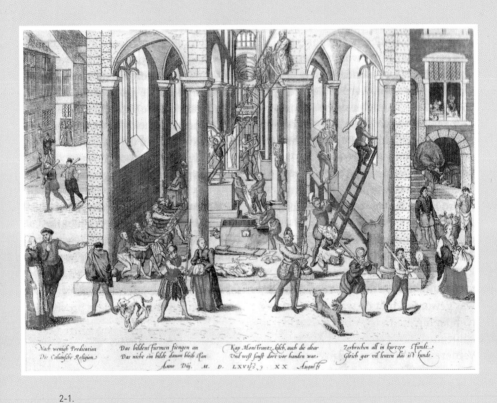

2-1.
프란스 호헨베르흐, 〈앤트워프 성모 대성당에서 1566년 8월 20일에 일어난 성상파괴운동〉,
1588년경, 27.6×18.6cm, 동판화, 런던 대영박물관

현대 건축의 거장 르코르뷔지에Le Corbusier, 본명 Charles-Édouard Jean-neret는 백색 예찬론자로 잘 알려져 있다. 그에게 장식을 배제한 흰색 벽은 이상적인 건축의 미였으며, 흰색이란 단순한 미적인 차원을 넘어 의식적인 상징화에 가까웠다. 그에게 흰색의 회벽은 빈자와 부자 모두가 공평해지는 공간이었으며, 재력과 권력의 상징으로 자리 잡은 전통적인 건축의 역할을 부정하고 사회 계급의 차이를 자신의 작품 안팎에서 드러내지 않겠다는 이념의 표현이었다. 어찌 보면 그의 이런 생각이야말로 구시대의 건축물을 현대적으로 해석하기 위한 혁신적인 시도였는지도 모른다.

흰색 벽의 혁명적 의미는 이미 마르틴 루터Martin Luther에 의한 종교개혁 이후에 등장했다. 프로테스탄트의 많은 신조와 종파가 혼선을 빚던 16세기 중반에 취리히에서 처음으로 성상파괴운동이 일어나 교회의 벽은 아무런 장식도 없이 흰색으로 남겨졌다. 예술품의 주된 수장고였던 교회 안의 모든 회화와 조각품들이 거리로 던져졌고, 군중 앞에서 구교의 상징이던 예술품들은 부서지고 불태워졌다(그림 2-1, 2-2). 이런 급진적인 반달리즘vandalism은 1566년 8월이 되자 우상 숭배의 말살이라는 구호 아래 네덜란드의 전역에 퍼졌다. 각 도시에서 기존의 구교회들은 모든 미술품을 잃고 난 후 신교도의 집회 장소로 새롭게 탈바꿈했다. 르코르뷔지에의 '백색 예찬'을 350년 앞서 보여주기라도 하듯 성상파괴운동 이후 네덜란드의 교회 벽은 아무런 장식이 없는 흰색의 회벽 상태로 남겨지게 된 것이다.

갑자기 교회 안에 있던 모든 시각적 요소가 폭풍에 휩쓸려 가듯 자취를 감춘 것을 본 사람들은 아무것도 없는 그 공간에서 어떤 생각을 했을까. 여태껏 살면서 늘 보아왔던 제단화나 돌과 나무로 제작된 조각들이 사라지고 벽만 덩그러니 남은 모습에 충격을 받은 이들도 있었을 것

2-2.
성상파괴운동으로 훼손된 성인들의 부조상, 위트레흐트 돔 성당

이다. 그러나 이런 상실감과는 대조적으로, 그간 모든 우상의 흔적을 흰색으로 깨끗이 지워냈다고 빈 벽을 보며 안도하는 이들도 분명 있었을 것이다.

이 사건은 당시 네덜란드 예술가들에게는 절망적인 일이었음에 틀림없다. 그 어떤 우상의 이미지도 사용할 수 없게 된 교회가 더 이상 화가들에게 그림 제작을 의뢰할 일이 없어졌기 때문이다. 이런 충격은 당시의 미술 사조가 급변하는 데 큰 영향을 미쳤다. 성상의 사용을 옹호했던 구교의 나라 이탈리아와 그 어떤 이미지도 용납되지 않았던 신교의 나라 네덜란드의 상반된 상황은 당시의 미술사 관련 저술가들의 역사관에서도 명백히 드러난다. 예를 들면, 이탈리아 르네상스의 미술은 조르조 바사리Giorgio Vasari의 『예술가 열전Le Vite de' più eccellenti pittori, scultori, e architettori, 초판 1550년, 증보판 1568년』이 출간된 이후 발전론적인 관점에서 해석되었다. 이전의 중세를 암흑시대로 여기고, 새로운 미술의 흐름이 각 시기에 나타난 천재 예술인들에 의해 조금씩 그 완성도를 높여가다가, 이윽고 미켈란젤로Buonarroti Michelangelo에 의해 완벽의 경지에 이르게 되었다는 것이 주된 구조이다. 그러나 알프스 이북의 네덜란드의 경우는 다르다. 북방의 바사리라고 불리는 카럴 판 만더르Karel van Mander, 1548~1606년는 그의 야심찬 저서이자 베스트셀러이기도 했던『화가의 서Het Schilder-Boeck, 초판 1604년』에서 이탈리아식 발전론과는 정반대의 관점을 보여준다. 즉, 네덜란드 미술은 과거에 이미 완성의 경지에 이르러 천상의 미술에서 점점 세속화되는 미술로 전향되었다는 점을 부각시켰다. 그가 생각하는 북방 미술의 완성은 1395년경에 태어난 얀 판 에이크Jan van Eyck에 의해 이미 달성되었고, 17세기 초반의 동시대 화가들은 아직 초기 네덜란드 회화가 보여준 최상의 화법에는 도달하지 못했다는 인식에서 출발했다. 이

2-3.
피터르 얀스 산레담 ,
〈아센델프트 교회의 내부〉,
1649년경, 50×75cm,
패널에 유채,
암스테르담 국립미술관

—

피터르 얀스 산레담은 수학의 원
리를 이용한 원근법을 통해 건축
물의 외부는 물론이고 내부를
주로 그렸는데, 건축 요소들이
보이는 구성미를 표현하는 데 일
가견이 있었다. 특히 16세기의
성상파괴운동 이후, 어떤 장식적
인 요소도 사용되지 않은 프로
테스탄트 교회의 내부는 회화와
조각 작품들로 넘쳐난 구교의 교
회와 상반된 모습을 보여준다.

—

종교화나 성인 형상의 조각 작품
이 없는 교회에서 회중이 설교
를 듣고 있다. 성경과 설교를 중
시하는 프로테스탄트의 예배 형
식이 잘 드러나 있다.

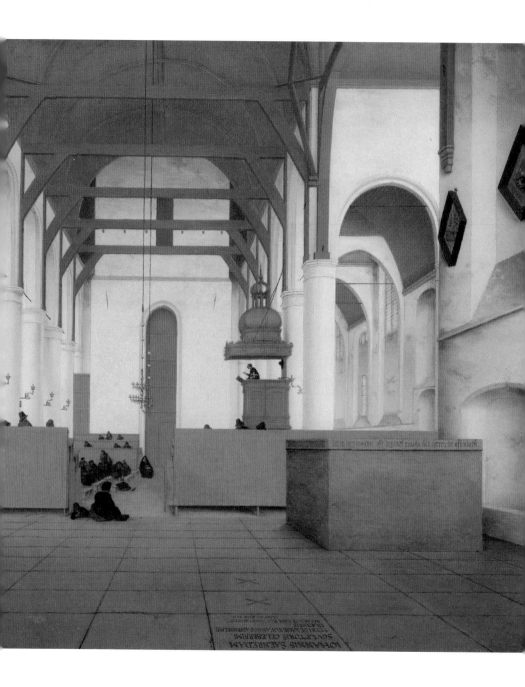

런 배경에는 구교의 맥을 끊으려는 극단적인 파괴운동의 여파로 네덜란드 미술이 이전의 형태와 의미로부터 단절될 수밖에 없었던 현실이 크게 작용했다.

이 같은 현실을 반영이라도 하듯 17세기 초반부터 프로테스탄트 교회 내부의 구조적인 건축미를 강조한 그림들이 등장했다. 그중에서도 피터르 얀스 산레담Pieter Jansz Saenredam, 1597~1665년이 그린 〈아센델프트 교회의 내부〉는 성상파괴운동 이후의 결정적인 변화를 단적으로 보여준다(그림 2-3). 설교대에 선 목사는 그 어떤 성인의 이미지도 찾아볼 수 없는 교회에서 회중을 향해 설교하고 있다. 열심히 경청하는 사람들의 모습을 배경으로 화가의 아버지와 가족들이 묻힌 무덤이 화면의 오른쪽에 크게 자리 잡고 있다. 장식미가 배제된 교회 내부에 어울릴 법하게 극도로 간결하게 만들어진 무덤이다. 이 그림에서 가장 중요한 대상은 교회에 모인 사람들이 아니라, 창문으로부터 들어오는 빛이 흰색 벽에 반사되어 밝게 비친 단순한 교회의 공간 그 자체이다. 당시 프로테스탄트 국가로서 네덜란드의 정체성은 원근법과 비움의 미학으로 표현된 교회 인테리어로 상징화되었다.

화려한 색과 형태로 그려졌던 매력적인 성모자상은 물론이고, 성인의 고통을 몸소 느낄 수 있을 것 같은 조각품들은 파괴운동과 함께 영원히 소멸되어버린 걸까. 성상을 혐오하는 과격한 운동으로 교회로부터 미술품 주문이 뚝 끊겨버린 네덜란드의 경우, 이 같은 수요의 축소가 반드시 미술 시장의 쇠퇴를 의미했던 것은 아니다. 네덜란드의 예술가들은 교회의 성직자가 아닌 새로운 주문자들을 찾아 나섰다. 교회의 흰색 벽에 가려져 사라질 줄 알았던 이미지들은 다양한 장르로 거듭 태어났고, 셀 수 없이 많은 그림들이 제작되어 새로운 사회 계층에 의해 소비되었다.

네덜란드의 역사가 요한 하위 징하Johan Huizinga, 1872~1945년는(그림 2-4) 17세기 네덜란드에서 일어난 미술 수요의 급변과 그 이상기류 현상에 대해 다음과 같이 언급했다. "그당시 그림은 도시의 곳곳에 걸렸습니다. 시청사에도, 시민들로 이루어진 경비대의 간부들이 모이는 건물에도, 고아원은 물론이고 상점과 사무실에도, 또한 상류 사회의 사교를 위한 접견실은 말할 것도 없고, 심지어는 일반 시민들의 응접실에도 그림이 걸렸습니다. 이렇게 거의 모든

2-4.
요한 하위징하는 흐로닝언 출신의 네덜란드 역사가이다. 저서로는 『중세의 가을 Herfsttij der Middeleeuwen, 1919년』, 『호모 루덴스 Homo Ludens Proeve eener bepaling van het spel-element der cultuur, 1938년』 등이 있다.

장소에서 그림을 볼 수 있었지만 단 한 곳, 교회에서만큼은 그림을 볼 수 없었습니다." 종교의 영향을 받아 강제적으로 통제되고 억압받은 미술은 그 반동으로 크게 방향 전환을 시도했다. 보다 다양한 계층을 대상으로 미술에 대한 강한 욕구를 만족시키고자 한 것이다. 산레담이 그린 교회의 텅 빈 벽은 교회 밖의 시민들의 일상생활로 확산된 네덜란드 미술의 상반성을 그대로 보여주었다.

내밀한
미술사

3

이민자들에 의한 문화 변용

3-1.
아드리안 피테르스즈존 판 데 펜네, 〈영혼을 구원하기 위한 낚시〉,
1614년, 98×188cm, 패널에 유화, 암스테르담 국립미술관

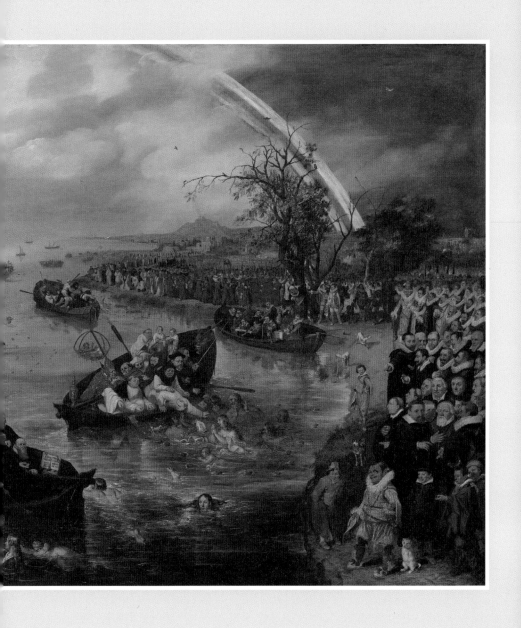

아드리안 피테르스즈존 판 데 펜네Adriaen Pietersz van de Venne의 〈영혼을 구원하기 위한 낚시〉는 북부 네덜란드에 불어닥친 사회 변화의 근본적인 원인이었던 신교도들의 종교적 신념과 정치적 선전을 주요한 내용으로 하는 프로파간다 미술의 전형적 예이다(그림 3-1). 화면 왼쪽에는 신교도 세력이, 그리고 오른쪽에는 구교도 세력이 있고 가운데 강에서는 양쪽 세력의 교회 관계자들이 물에 빠진 신도들을 구원하고 있다. (이는 예수가 베드로를 '사람을 낚는 어부로 만들겠다'고 하며 제자로 삼았던 성경의 내용을 이용한 것이다.) 두 세력 간의 극단적인 대립을 보여주듯, 신교도가 자리 잡은 영토 쪽의 나무는 구교도 쪽의 나무(오른쪽)보다 풍성하고 생명력이 넘치는데, 이는 '의인은 푸른 잎사귀 같아서 번성하리라'라는 잠언의 구절을 연상시킨다.

구교도를 대표하는 세력인 스페인의 지배에 저항하기 위해, 남부 네덜란드의 신교도들이 암스테르담, 하를럼 그리고 레이던과 같은 북부 네덜란드의 도시로 이주하여 종교적 자유를 찾아 나섰다. 가히 '플랑드르 대이산離散' 현상이라 말할 수 있을 만큼 양적으로 엄청난 규모였다. 1560년대에 10만 명을 넘었던 앤트워프의 인구수가 이민이 막 시작된 1585년에는 8만 명으로 줄어들었고, 급기야 대부분의 사람들이 북부로 떠난 4년 후에는 4만 2천 명만이 남게 되었다. 반대로 북부의 인구는 기하급수적으로 늘어났는데, 암스테르담의 경우 세 명 중 한 명이 남부에서 이민온 사람들로 구성되었고, 옆 도시인 하를럼은 같은 시기에 인구가 배로 늘어나는 변화를 맞이하게 되었다.

암스테르담에서 앤트워프까지의 거리는 서울에서 대전 사이 정도인 150킬로미터에 불과하고 일반 기차를 타도 2시간가량이다. 현대인의 감각으로는, 비록 국경을 넘는다 해도 통근권의 거리 정도로밖에 여겨지지

않겠지만 450년 전의 사람들 앞에는 좀처럼 극복하기 힘든 장벽이 놓여 있었다. 남부와 북부는 의사소통이 가능한 동일 언어권이었지만 사회 구조는 완전히 달랐고, 더욱이 조상 대대로 살았던 터전을 등지고 낯선 곳에서 새로운 인생을 개척하는 것은 결코 쉬운 일이 아니었다.

그러나 결과적으로 보자면, 이런 예기치 못했던 인구 대이동으로 북부 네덜란드는 사회 전반의 구조나 경제 그리고 문화 측면에서 비약적인 발전을 이루었다. 국제 무역을 했었고 세련된 문화를 자랑하던 앤트워프 출신 엘리트들의 문화가 북부로 자연스럽게 유입되었고, 이 남부의 이민자들은 새로운 땅에서도 이전 못지않은 생활과 지위를 누리기 위해 다양한 분야에서 야심차게 활약했다. 북부의 기적 같은 성장은 독보적인 지도자 한 명의 힘으로 이루어진 것도, 침략 전쟁이나 획기적인 과학 발달에 의한 것도 아니었다. 대대적인 인구 이동, 새로운 자본시장을 구축하려는 열의, 그리고 이미 융성했던 남부의 기술과 지식의 전파에 힘입은 것이었다. 이로써 북부 네덜란드는 작지만 강대한 세력으로 거듭날 수 있었다.

남부의 이민자들 중에서도 특히 지식인들이 교육 분야에 많이 뛰어들었다. 모든 학문의 기본인 고전을 깊이 연구하는 풍토가 일찌감치 조성되어 있었고, 국제적인 학자들과의 교류도 활발하여 이미 질 높은 교육의 장이 마련되어 있었던 앤트워프에서 교육 분야에 종사하던 자들이 대거 이민을 왔는데, 이들은 네덜란드의 각 도시에 있는 초·중등 교육 시설을 개편하는 데 큰 공헌을 했다. 레이던 대학이 막 설립된 이후였기 때문에 대학 진학을 목표로 하는 엘리트층 학생들이 교육을 받던 라틴어 학교를 비롯해, 일반적인 가정의 소년들이 많이 다녔던 독일식 교육기관, 그리고 중산층 가정 이상의 소녀들이 교양을 익히기에 적합했던 프랑스식 학교도 성행했다. 그 결과 네덜란드인들의 문맹률은 다른 유럽인들과는 비

교할 수 없을 만큼 퇴치되었다. 교육이라는 가장 핵심적인 인프라가 구축되지 않았다면, 이민자들의 이주가 시작된 지 약 반세기 만에 네덜란드가 유럽의 경제권을 장악하는 황금시대가 도래할 수 없었을지도 모른다.

이민자들 중에서 새로운 학문을 주도했던 대표적인 인물로는 천문학자이자 지도 제작자 그리고 성직자로도 활약했던 페트뤼스 플란시우스Petrus Plancius가 있다. 그는 교회를 찾는 신도들에게 설교하는 직무를 수행하는 것 외에도, 자연과학이나 항해술 지도학과 같은 신종 학문을 젊은 학생들에게 가르쳤다(그림 3-2). 특히 천문학에 바탕을 둔 그의 항해술 지식은 새로운 뱃길을 찾아내는 데 많은 도움이 되었다. 멀리 떨어진 아시아 나라들과 향신료 무역을 하기 위해 암스테르담에 정착한 상인들이 주축이 되어 설립한 원국회사遠國會社, 동인도회사의 전신 때부터 그의 항해술 지식은 뱃길을 개척하는 활로가 되었던 것이다. 이미 알려진 길을 통해 항해를 할 경우 스페인, 포르투갈 해군과의 충돌은 피하기 어려웠다. 그는 이 문제에 대한 해결책으로서 미지의 항해로를 이용해 아시아의 나라들과 교역할 것을 조언했고, 그의 앞서가는 지식은 암스테르담의 학교에서 전수傳授되기에 이르렀다.

또 다른 예로 1592년 로테르담에 프랑스 학교를 연 얀 판 데 펠더 1세Jan van de Velde the Elder는 학생들을 가르치는 커리큘럼의 하나인 캘리그래피를 장인에 의한 예술의 경지로 끌어올렸다. 펜을 써서 인간이 만들 수 있는 가장 아름답고 지적인 활동을 본격적으로 소개한 것이다(그림 3-3). 또한 출판의 중심지에서 활약했던 유명 출판업자들이 대거 북부로 자신들의 사업처를 옮김으로써 암스테르담을 비롯한 몇몇 도시에는 유럽에서 가장 다양하고 질 좋은 책을 만들 수 있는 도서 시장이 형성되었다. 교육 내용 면에서의 질적 향상, 지적 호기심을 자극하는 출판업의 성장, 그리

3-2.
다피드 핀크본스, 〈항해술을 학생들에게 가르치는 페트뤼스 플란시우스〉,
17세기 초반, 26×28.6cm, 종이에 잉크 드로잉, 뉴욕 메트로폴리탄미술관

고 늘 새로운 학문을 재빠르게 받아들이고 응용하려는 성공한 상인들의
탁월한 사업 전략은 그저 돈을 벌어 부유해지고자 하는 데 목적이 있는
것이 아니라, 정신적 고양을 통해 인생의 진정한 가치를 추구하고 품위를
높이며 세련된 문화를 창조하기 위한 핵심 요소들이 되었다.

　　특히 예술 분야에서 중요한 전환기를 맞이할 수 있었던 것은 예술의
새로운 레퍼토리가 남부에서 북부로 전해졌기 때문이라 해도 과언이 아

3-3.
안 판 데 펠더 1세, 〈펜으로 캘리그래피를 쓰는 손〉,
1605년, 27×37.5cm, 동판화, 암스테르담 국립미술관

니다. 물론 예술가들은 직업상의 이유로 주변의 나라를 여행하는 경우도 많았다. 더 나은 미술 시장을 개척하기 위해, 혹은 뛰어난 능력을 인정받아 이웃 나라의 궁정에서 일하기 위해 이주하는 작가들도 다수였으며, 예술의 최신 경향을 익힐 수 있는 이탈리아의 주요 도시에서 자신의 실력을 향상시키기 위해 유학하는 경우도 적지 않았다. 이런 경우들은 예술가로서 성공하기 위한 기회를 추구한 예라고 볼 수 있다. 그러나 플랑드르 사람들의 경우는 이와 다르다. 예술가들이 감행한 이민은 인생을 건 최대의 모험이었고, 무엇보다 그들의 고향인 남부에서는 스페인이 정치적·종교적 분야를 장악함으로써 경제가 침체되고 미술 시장이 위축되어 더 이상의 가능성을 찾을 수 없었다.

3-4.
힐리스 판 코닌크슬로, 〈파리스의 심판이 있는 산악 풍경〉,
16세기 말, 127×185cm, 패널에 유화, 도쿄 국립미술관

　　수많은 예술가들이 남부에서 이민을 왔는데, 경제적으로 가장 부유
했던 암스테르담의 미술 시장에서 가장 짧은 시간 내에 자리 잡은 선구
자적 화가로는 힐리스 판 코닌크슬로Gillis van Coninxloo가 있다(그림 3-4). 그
는 1585년에 고향인 앤트워프를 떠나왔고 10년도 채 지나지 않아 암스
테르담을 대표하는 성공적인 작가로 칭송을 받으며 여러 제자들을 길러
냈다. 그다음으로는 남부 지방 농민들의 일상생활을 소재로 하면서도 풍
경이 차지하는 비율이 유독 높은 작품들을 즐겨 그린 다피드 핀크본스
David Vinckboons를 꼽을 수 있다(그림 3-5). 특히 남부 출신의 예술가들은 이
후 17세기 네덜란드 미술의 황금시대를 대표하는 독립 장르로서의 풍경

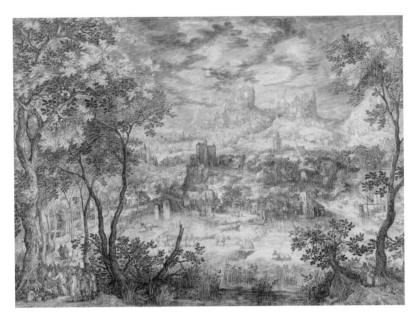

3-5.
다피드 핀크본스, 〈맹인의 눈을 고치는 예수와 사람들이 있는 풍경화〉,
1601년, 35.7×48.7cm, 종이에 잉크, 암스테르담 국립미술관

화를 정착시키는 데 큰 기여를 했다. (오늘날 미술계에서도 풍경을 평생 그리
는 화가들이 적지 않다.)

　　이민 1세대 작가인 판 코닌크슬로와 핀크본스의 영향을 많이 받은
클라스 얀스존 피서Claes Janszoon Visscher는 순수한 풍경의 그림이 주목받
기 시작하는 새로운 동향에 일찍이 눈을 뜬 예로, 1612년에 세로 10.2센
티미터 가로 15.7센티미터에 불과한 작은 동판화 24장을 모아 시리즈로
출판했다(그림 3-6). '작은 풍경'이라는 제목을 붙인 이 판화 시리즈는 원래
피서가 만든 판이 출판되기 50년 전쯤 남부 네덜란드의 중심지인 앤트워
프에서 처음 선보였기 때문에 반세기 후 사람들의 눈에는 시대에 뒤떨어

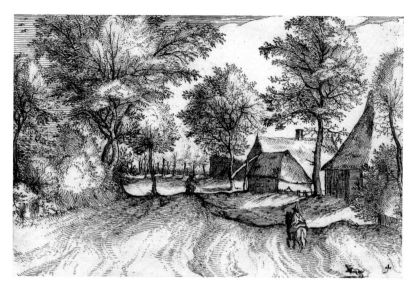

3-6.
클라스 얀스존 피서, '작은 풍경화' 시리즈 중 〈시골길〉,
1612년, 10.2×15.7cm, 동판화, 암스테르담 국립미술관

진 느낌으로 다가왔을 것이다. 그러나 예술 작품의 리메이크는 대부분 옛 추억이나 향수를 불러일으키기 위해 제작되는 경우가 많기에 피서의 풍경 시리즈도 이민자들에게는 돌아갈 수 없는 고향에 대한 향수를 자극해 많은 인기를 누릴 수 있었다.

풍경을 바라볼 때는 눈에 보이는 지형이나 나무의 형상만을 보는 게 아니다. 풍경은 명상하게 만들고 인간사를 뒤돌아보게 하는 정신적인 작용과 결부되어 있기에 아직까지 많은 인기를 얻을 수 있는 것이다. 그러나 400년 전의 화가들 가운데 단지 개인적인 취향상 풍경 전문 화가가 되어야겠다고 결심하는 사례는 매우 드물었던 것이 사실이다. 특히 앤트워프와 같은 남부 지방에서 풍경화가 점점 더 부각된 이유 중 하나를 꼽자면,

큰 공방들에 정착되었던 분업 시스템이 있다. 예를 들어 그림의 각 부분은 완전히 분업제로 나뉘어 그려졌다. 풍경만을 담당하는 조수, 실내 인테리어나 정물화적인 요소만을 그리는 조수, 인물만을 전담하는 조수가 각기 자신의 파트를 완성했다. 풍경이 주특기인 화가들은 자신 있는 부분을 집중적으로 그렸고, 그 결과 작품에서 산과 나무 그리고 물길의 비율이 극대화되었다. 물론 이런 현상은 기존의 북부 네덜란드 미술의 역할과 기능에서는 찾아볼 수 없었던 것이다. 오히려 이런 그림이 컬렉터들에게 인기를 얻기 시작하며 새로운 수요를 창출했고, 더 나아가 시간이 조금 흐르고 나서는 네덜란드 회화의 대표적인 특징으로 자리 잡게 되었다.

흔한 풍경을 담은 그림이라 할지라도 보는 사람은 자신의 심상이 느끼는 특유의 고요함을 시각적으로 바라보고 정신적으로 정화되는 느낌을 받을 수 있다. 오늘날에 이르기까지 칭송받는 야콥 판 라위스달Jacob van Ruysdael이나 알베르트 카위프Aelbert Cuyp와 같은 네덜란드 풍경화의 대가들이 어느 날 갑자기 등장할 수 있었던 게 아니다. 풍경화가 시민권을 얻기까지의 계보를 쫓아가다 보면, 무엇보다도 남부 네덜란드 미술이 전 세기부터 이룩했었던 수많은 발전상을 북부로 이행시켰다는 것을 알 수 있다. 거대한 수맥이 산골짜기의 작은 샘물로부터 시작되듯이, 자연을 바라보고 그것을 예술로 승화시킨 선대의 노력이 천천히 흐르고 흘러 네덜란드 미술이라는 커다란 바다를 형성한 것이다. 16세기 후반 남부 네덜란드에서 이민 와 정착하고자 했던 사람들은 분명히 그들의 정신적 배경과 문화적 정체성도 함께 가져왔고, 이것은 네덜란드의 황금시대라는 찬란한 결과를 낳게 한 가장 직접적인 요인이 되었다.

4

판 만더르의
『화가의 서』

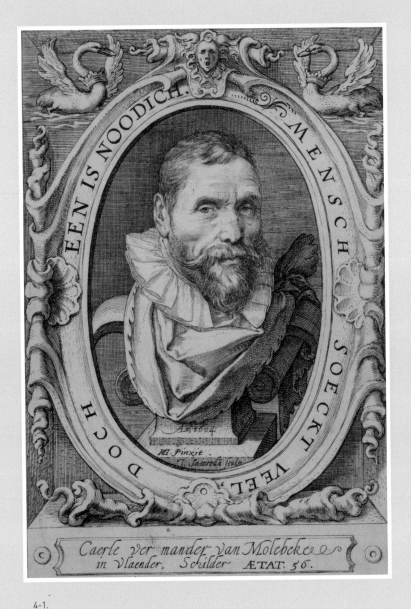

4-1.
피터르 얀스존 산레담, 헨드릭 홀치우스, 〈카럴 판 만더르의 초상화〉,
1604년, 동판화, 『화가의 서』에 삽입된 일러스트

길드에 가입해서 스승에게 숙련된 기술을 익히는 것이 일반적이었던 중세시대에 예술가는 손으로 기술을 익혀 생계를 꾸리는 직공의 대접을 받아왔다. 그러나 그것을 뛰어넘어 예술가들의 활동이 '지식'과 결부된 지적 활동으로 인정받게 된 배경에는, '공부하는 인간homo academicus'이라는 이념 아래 공적 기관이라 불릴 수 있는 미술 아카데미가 설립된 것을 들 수 있다. 1562년 『예술가 열전』을 쓴 바사리를 중심으로 피렌체에서는 소묘 아카데미가 구상되었다. 이 아카데미는 단순히 사적인 아틀리에로서의 아카데미가 아닌, 하나의 공적인 제도로서 기틀을 마련하게 된다. 사실 이 아카데미라는 제도는 나라별로 설립 시기가 각각 다르지만 그 시대 미술의 주류 세력을 형성하는 주요 권력기관으로 발전하기도 했다.

그렇다면 17세기 네덜란드 미술의 경우는 어떠한가? 남부에서 온 이민자가 급증하고, 특히 그들이 향유했던 지식과 문화가 전달되는 과정에서 미술의 새로운 지평이 열렸다는 사실은 네덜란드 미술에서 매우 중요한 요소로 자리 잡았다. 미술이 사회에서 갖는 파급력을 한 단계 끌어올리기 위해서는 제도적인 장치만으로는 부족하다. 그런 제도를 뒷받침해 줄 만한 이론의 확립이 수반되어야만 하는 것이다. 시인이자 화가였으며 소묘가로서 다재다능한 재능을 보인 판 만더르는 남부의 플랑드르 지역에서 이주해 온 대표적 엘리트로서, 자신의 사후에 펼쳐질 네덜란드 미술의 영광을 예견하고 그 준비를 재촉하고자 미술 이론과 명성 있는 화가들의 전기를 모아 출판하는 야심찬 프로젝트를 추진하기에 이르렀다.

헨드릭 홀치우스Hendrik Goltzius가 디자인한 판 만더르의 초상에는 그의 좌우명인 '사람들은 많은 것을 찾지만, 오직 하나만 필요하다Mensch soeckt veel, doch een is noodich'라는 글귀가 적혀 있다(그림 4-1). 다재다능한 그가 남긴 많은 문학과 미술 작품 중에서도, 오늘날에 이르기까지 절대적인

영향을 미치고 있는 책은 1604년에 출간된 『화가의 서Het schilder-boeck』이며(그림 4-2), 이 책이야말로 어쩌면 그가 인생에서 꼭 남기고 싶었던 단 하나의 프로젝트였을지도 모르겠다. 판 만더르가 이 책을 구상하기까지는 바사리가 쓴 『예술가 열전』의 성공이 큰 영향을 미쳤다. 『화가의 서』는 르네상스의 태동을 느끼게 했던 초기 르네상스의 화가들을 비롯해, 르네상스의 최고 정점에 달했던 미켈란젤로의 생애와 업적 그리고 그의 작품을 소개한 『예술가 열전』의 명성에 필적한다. 대중적인 미술 이론서의 출간이 전무했던 네덜란드의 출판 실정을 고려해 화가들에게 실전에서 유용하게 사용할 수 있는 조언이나 지식을 제공한 것도 이 책의 특징이다.

『화가의 서』는 전체 6부로 구성되는데, 당시의 예술론을 잘 반영한 '화가 지망생들에게 들려주는 고귀하고 자유로운 회화 예술'이라는 교훈시의 형식을 빌려 장을 시작한다. 이 장은 화가의 길로 접어들려고 하는 젊은 학생들을 대상으로 한 것이 특징이며, 14개의 소항목을 통해 풍경이나 동물, 의상의 주름을 표현하는 법이나 주제의 설정에 이르기까지 다양한 각도에서 유용하게 쓰일 충고를 제공한다. 두 번째부터 네 번째에 이르는 부에는 고대, 이탈리아 그리고 알프스 이북의 저명한 화가들의 열전을 골라 구성했고, 다섯 번째와 여섯 번째 부에는 주석을 단 오비디우스Publius Naso Ovidius의 『변신 이야기Metamorphoses』, 미술의 상징 체계를 쉽게 찾아볼 수 있는 색인 형식의 알레고리 사전이 딸려 있다. 이런 책의 구성은 판 만더르의 저술이 단순히 화가들에게 기법을 전수하기 위해서만이 아니라, 미술 애호가나 시인들을 포함한 넓은 독자층을 고려해 쓰였으며, 미술뿐만 아니라 문학이나 역사와 같은 다양한 지식을 전파하기 위한 목적 아래 서술되었음을 알 수 있다.

특히 단순히 시각적인 표현 수단으로서만 미술을 대하는 것이 아니

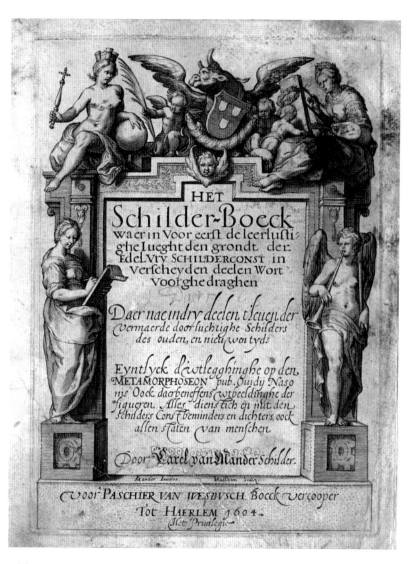

HET
Schilder-Boeck
waer in Voor eerft de leerluft:
ghe Iueght den grondt der
Edel Vry Schilderconst in
verfcheyden deelen Wort
voortghedraghen

Daer nae in dry deelen t'leuen der
Vermaerde doorluchtighe Schilders
des ouden, en nieu won tyds

Eyntlyck d'wtlegghinghe op den
METAMORPHOSEON pub. Ouidy Naso
ns Oock daerbeneffens wtbeeldinghe der
figueren. Alles diens tich en nut den
Schilders Cons't beminders en dichters oock
allen s'taten van menschen

Door Carel van Mander Schilder.

Mander Inuentor Maelcom Sculp.

Voor PASCHIER VAN WESBVSCH Boeck Vercooper
Tot HAERLEM 1604.
Met Priuilegic

4-2.
『화가의 서』의 표지

4-3.
코르넬리스 코르넬리스존 판 하를럼,
〈두 남성의 나체〉, 1590년, 27.1×19.2cm,
종이에 유채, 로스앤젤레스 J. 폴 게티 미술관

라, 문학과 같은 다른 분야 또한 깊이 이해함으로써 미술에 대한 이해의 폭과 깊이를 더할 수 있다는 그의 신념이 잘 나타난다. 이런 배경에는 오래된 전통의, 그리고 아리스토텔레스Aristoteles가 강조한 '자연na-tura', '기술-이론ars-doctrina', '실전ex-ercitatio'이라는 개념이 있다. 이탈리아와 유럽의 주요 도시에서 미술에 관한 한 풍부한 지식과 경험을 쌓은 뒤 하를럼에 자리 잡은 판 만더르는 이론과 실전을 직접적으로 연결하는 교육 방식을 실현하고자 했다. 이미 1583년 홀치우스와 코르넬리스 코르넬리스존 판 하를럼Cornelis Cornelisz van Haarlem과 같은 아티스트를 중심으로 실제의 모델을 눈앞에 두고 소묘 연습을 하는 사설 아카데미를 운영했다. 특히 폰토르모Jacopo da Pontormo, 로소Fiorentino Rosso, 브론치노Il Bronzino로 대표되는 이탈리아 마니에리슴Maniérisme의 영향을 받아 사지가 길고 유독 두상이 작은 여인의 모습이나 과장된 근육에 극단적인 자세를 취한 남성의 나체를 주로 학습했다(그림 4-3). 그리고 당시의 문화 선진국이었던 신성로마제국의 황제 루돌프 2세 밑에서 제작을 하던 궁정 화가들에게 새로운 양식을 보급하기 위해 각별히 노력했다. 판 만더르와 홀치우스는 훗날 하를럼의 마니에리슴 유파로 구분될 만큼 그 양식에서 독보적인 발전을 거듭했다. 홀치우스는 당시 프라하에서 궁정 화가

로 활약하고 있던 바르톨로메우스 슈프랑거Bartholomeus Spranger의 드로잉 작품을 본보기로 삼았고, 오비디우스의『변신 이야기』에서 착상을 얻어 인체의 과도한 비율과 자세를 극적으로 드러내고자 했다(그림 4-4). 이렇듯 네덜란드 미술이 인체와 고전문학에 대한 지식을 요하는 역사화에 치중한 배경에는 아마도 알프스 이북, 특히 플랑드르 지방의 미술에 대한 뿌리 깊은 편견이 한몫을 했을지도 모른다.

16세기 중반까지 알프스 이북의 화가들이 로마나 이탈리아의 도시로 가서 활동한 경우는 많았으나, 웅장한 규모의 작품을 제작하거나 이상화된 인체를 자신 있게 그린 경우는 매우 드물었다. 이런 실정을 뒷받침하듯, 화가들의 제한된 능력에 관한 비판의 목소리가 존재했다는 것을 알 수 있는 사료는 1538년 포르투갈 출신의 화가 프란시스코 데 홀란다 Francisco de Hollanda가 당대 최고의 예술가로 칭송받던 미켈란젤로와 '회화에서 요구되는 것은 무엇인가'에 대해 대화를 나눈 기록이다. 미켈란젤로는 "플랑드르의 화가들은 사물을 정확히 그려내는 데 매우 뛰어나고, 초원의 풀이나 나무의 그늘, 강, 다리와 함께 작은 인물들을 등장시킨 풍경화를 제작하고 있다. 그것은 경건한 사람들이나 여성들의 눈을 기쁘게 할 수 있을지 몰라도 (이성, 균형, 이상적인 비례, 적절한 선택, 그리고 본질성을 추구하는 면에서 뒤떨어지기 때문에) 결코 이탈리아 회화에 견줄 수 없다"라고 비판했다. 아마 이런 평가는 당대에 보편적이었던 것 같다. 판 만더르는 이 같은 선입견을 뒤엎을 만큼 뛰어난 면을 끌어올릴 것을 목표로 삼았고, 이런 그의 야심이 『화가의 서』에 고스란히 드러난 것인지 모른다.

혹자는 이렇듯 미술 이론서와 예술가들의 아카데미를 양립시킨 방식이 이미 바사리를 통해 1562년 이후에 실현되었던 것이고, 결코 새로운 시도로 볼 수 없다고 단정 지었다. 그러나 피렌체의 소묘 아카데미는

4-4.
헨드릭 홀치우스, 〈큐피드와 프시케의 결혼〉,
1587년, 43×85.4cm, 동판화, 뉴욕 메트로폴리탄 미술관

바르톨로메우스 슈프랑거의 원화에 근거한다.

...licibus aras
...sq labores,
...vante marito
...eva potuerunt

Diua Voluptaton, Superisq̃ admista triumphat.
Si licet exficis quoquam deceptore veri,
Mel legere instar apis, virusq̃ relinquere Arachs
Et gentilibus non cohorrescere funeis:

Psiche hæc, illa Anima est diuino equata deori.
Quam malesuada Venus (melior Cupidno Sponsẽ)
Quamq̃ soror Mens illa prouax, que mersit Auerno
Angelico exturbata choro, et soror altera .Carnis

Illicebræ, incautam tanta oppressor ruina,
Quantam homines patiuntur, frigus, mouenuq̃ famemq̃.
Bellisq̃ et insidiis, et fæda nouissima Mortem .
Non tulit hoc Amor ille sacer, Diuusq̃ Cupido.

Sed Patris implorauit opem, Sponsõq̃ miserius
Impetrat eternum Nectar, vetusq̃ beatie
Ambrosiam ; potitur votis iam letus at. illum
Facundat fido stollo retentum Voluptas.

회화, 조각, 건축을 통합하는 '디제뇨disegno' 개념을 체현화하는 상징적인 기관이었다. 반면 판 만더르의 예술론을 자세히 읽다 보면, 이탈리아 이론가들이 가장 중요시했던 소묘를 상위의 개념으로 받아들이면서도 알프스 이북 미술의 특징인 묘사에 관한 요소를 여전히 강조하고 있다는 것을 알 수 있다. 예를 들어 사물의 표면을 그리거나, 등장인물의 움직임을 나타내거나, 색·풍경·동물이나 의상과 같은 조금은 주변적인 내용에 이르기까지 관심을 보이고 있고, 젊은 화가들은 이 모든 것을 제대로 마스터해야만 한다고 주장하고 있는 것이다.

이 같은 차별화된 집필 의도 이외에도, 『화가의 서』에는 당시의 미술 이론을 결정적으로 설명할 수 있는 두 가지 중요한 개념이 등장한다. 하나는 눈에 보이는 세계를 그대로 옮기는 실물 사생적인 미술의 특성nae t'leven, after life이고, 다른 하나는 눈에 보이지 않는 상상력, 혹은 기억력에 근거하여 작업하는 예술 활동uyt den gheest, from the mind or spirit이 그것이다. 이 상반된 과정을 어떻게 조화롭게 만들 수 있는가는 앞으로 펼쳐질 네덜란드 미술 발전에서 중요한 화두로 등장했고, 후세의 화가들은 이 두 개념을 실제의 작품에 적용시키기 위해 부단히 노력했다. 렘브란트의 경우, 화업 초기에는 사생적인 성격이 강했지만 중반 이후에는 오히려 역사나 이야기 속 등장인물들의 심리를 극적으로 표현하는 것에 집중했다. 따라서 렘브란트의 제자라 해도 그가 어느 시기에 수학했는가에 따라 확연히 다른 화풍이 확립된다. 렘브란트의 초창기 양식을 답습한 헤릿 다우Gerrit Dou는 평생 사실 묘사만을 추구했고, 스승의 말년에 마지막 제자로서 그림을 배운 아르트 데 헬데르Aert de Gelder는 사생적인 성격을 극도로 축소시키는 대신 등장인물의 내면에서 일어나는 감정의 변화를 주로 화폭에 담았다.

판 만더르의 『화가의 서』는 이렇듯 후대 작가들에게 미술의 역사적인 흐름은 물론이고, 성공적인 화가가 되기 위해서 쌓아야 할 덕목, 그리고 예술은 지적인 활동의 산물이 될 수밖에 없다는 귀중한 가르침을 전수하는 유일한 정본이었다. 그렇기에 400년 전 이전에 쓰인 이 책은 아직까지도 네덜란드 미술을 황금기로 이끈 이론적인 힘이자 근원으로 언급되고 있는 것이다.

내밀한
미술사

예술가의 생각하고 창조하는 손

Hioltzius fecit Anno 1588

5-1.
조르조 바사리의 자화상을 참고로 만들어진 일러스트, 『예술가 열전』 (1568년판)

프랑스의 대철학자 르네 데카르트René Descartes가 말한 '나는 생각한다, 고로 나는 존재한다'라는 명제는 회의적 방법론의 출발점으로서, 이로부터 근세 철학이 새로운 방향으로 흘러나가게 되었다. 생각하는 힘, 즉 지각은 어디에서 이루어지는가 하는 물음에 우리는 모든 지각과 감정을 조절하는 뇌를 떠올리게 된다. 뇌는 늘 인간의 사고와 결부되어왔다. 그러나 예술가들의 작품을 볼 때 그들의 뇌를 떠올리는 일은 극히 드물다. 왜 그럴까? 예술 작품이 예술가들의 손을 통해 창조된다고 여기기 때문이 아닐까? 이렇게 생각해보면 예술가의 손이야말로 그들의 지각과 창작을 향한 열정, 그리고 혼이 살아 숨쉬는 기관이라고 할 수 있을 것이다.

예술가의 손에서 손으로 전수되는 아름다움은 결코 시끌벅적하게 이루어지는 것이 아니다. 눈으로 본 것을 손에 잡은 연필이나 붓으로 재현해내는 과정은 말없이 조용히 이루어진다. 특히 손으로 익힌 그림 그리는 능력은 학습을 통해 배양되며, 결코 잊히는 법이 없다. 그렇기에 손은 몸 밖으로 나와 있는 머리이고, 손으로 창조하는 모든 것은 영혼의 거울인 손을 통해서 만들어진다고 오랜 세월 믿어져 왔다. 끊임없이 만지작거리고, 손끝으로 전해 오는 감촉을 통해 창조해내는 그 오랜 전통은 오늘날에 와서 많이 쇠퇴했다. 의식주를 포함한 일상 대부분의 물건들을 인간의 손이 아닌 기계나 로봇의 힘을 빌려 대량 생산하게 되었고, 현대인의 손은 대부분의 경우 컴퓨터나 모바일, 아니면 리모컨 같은 것만을 누르는 데 사용되고 있다. 학교에서도 서예나 소묘를 해볼 기회가 적어졌고, 심지어는 직접 손글씨를 쓰는 일도 현저히 줄어들었다.

우리는 오랜 세월에 걸쳐 면면히 이어져 온 위대한 손의 창조물들, 즉 예술품들을 볼 수 있다. 르네상스 이후 예술가들의 지위는 급상승하기 시작했다. 이전의 사회적 구조에서 그들은 손일을 하는 전문인 내지는

장인의 반열에 오를 수 있는 자들로 인식되었다. 그러나 바사리의 『예술가열전』에서 잘 드러나듯이, 예술가들은 결국 신과 같은 존재가 되었고 인류가 만들어낼 수 있는 가장 지적이고 고귀한 창조물은 예술가들에 의해서 만들어진다는 인식이 생겨났다(그림 5-1). 드로잉을 하고, 대리석의 조각 작품을 매만지며, 가장 숭고한 종교적인 공간에 벽화를 빼곡히 그려 넣는 미켈란젤로의 손이야말로, 그를 절대적인 신의 경지에 오르게 한 유일한 도구이자 몸의 일부였던 것이다.

소묘는 예술가들의 손이 얼마만큼 숙련되었는지를 가늠하는 척도와 같다. 소묘는 제작의 초기 단계에서 구도나 모티브를 연습하기 위한 과정으로, 또는 밑그림으로 이용된다. 숙련된 화가의 작업실에서는 그가 오랜 기간 모아온 소묘나 판화(인체의 부분이나 동식물을 비롯한 여러 소재를 다룬다)가 앨범 형식으로 엮여, 실제로 그림을 제작하기 앞서 참고하거나 제자들에게 그림을 가르칠 때 기본적으로 사용하는 교재가 되기도 했다. 그러나 르네상스기에 들어와서는 소묘가 기본적 또는 부수적으로 쓰이는 것 외에, 예술적 가치를 인정받게 되었다. 따라서 회화나 조각 작품처럼 컬렉션의 대상으로 부상하기도 했다. 예술가들은 소묘를 모으는 데 특히 열중했는데, 이는 그들이 남들의 뛰어난 소묘 기술을 보고 연구 자료로 삼았을 뿐만 아니라 힘 있고 자신 있게 뻗어가는 선들을 통해 창조적인 자극을 얻을 수 있기 때문이기도 했다.

선을 통해 사물을 표현하는 방법을 습득하기 위해서는 우선 판화나 다른 소묘 작품과 같은 시각 자료를 옆에 놓고 눈, 코, 입과 같은 부분부터 그리기 시작한 후 점점 구도나 인물의 전체 묘사로 들어간다. 이런 평면적인 묘사가 끝나면 석고나 크기가 작은 조각과 같은 3차원적인 모티브를 보며 사생한다(그림 5-2). 이런 방법은 오늘날에 이르기까지 이행되고

5-2.
크리스페인 판데 파세, 〈미술학도들의 소묘 수업〉,
1643년, 30×39cm, 동판화, 암스테르담 대학 도서관

있는데, 대부분의 미술 학원이나 미술 수업 시간에 아티스트를 꿈꾸는 여러 학생들이 소묘력을 키우기 위해 수많은 인내와 노력을 기울이고 있다.

17세기의 아티스트들 역시 소묘를 제대로 익히기 위해 다양한 방법을 사용했다. 특히 동시대에 발간된 여러 소묘법 이론서들에는 각종 소묘 대상이 포함되어 있었으며, 이를 통해 여러 가지 유형을 익히기에 적합했다. 1644년에 출판된 크리스페인 판데 파세Crispijn van de Passe의 『소묘 및 회화 예술의 빛Van't Licht der teken en schilderkonst』 역시 초급부터 고급

5-3.
크리스페인 판데 파세의 『소묘 및 회화 예술의 빛』의 표지

과정에 이르는 그리기 분야를 소개하고 있다. 두상의 각 부분이나 손발과 같은 신체 일부에서 시작해 남성과 여성의 신체 비율을 각각 학습한 다음, 작업실에서 작은 마네킹을 이용하여 다양한 동작을 연출하고 그려본다. 그뿐만 아니라 인체에 의복을 입혔을 때 생기는 옷의 주름을 어떻게 표현할 수 있는가에 대해 설명하고, 마지막으로는 동물 그리는 방법을 스스로 습득할 수 있도록 구성했다. 이 책의 일러스트 중 하나를 보면,

당시의 예술가들에게 소묘가 얼마나 중요시되었는지 알 수 있다. 화면 중앙에는 횃불과 메두사의 방패를 든 예술의 수호신 미네르바가 앉아 있고, 그녀의 무릎 위에 펼쳐진 책에는 '선을 긋지 않는 날은 없다Nulla dies sine linea, No day without a line'라는 아펠레스Apelles의 경구가 보인다(그림 5-3). 미네르바의 주위를 에워싸고 앉은 다섯 명의 소년들은 열심히 소묘를 하고 있다. 그들이 그리는 대상은 각자 다른데, 어떤 소년은 왼손에 쥔 작은 인형을 보며 그림을 그리고 있다. 미네르바의 뒤에는 당대의 위트레흐트를 대표하는 헨드릭 블루마르트Hendrick Bloemaert나 헤릿 판 혼트호르스트 Gerrit van Honthorst와 같은 화가들이 보이는데, 이들은 마치 소묘의 명예

의 전당에 위촉된 가장 위대한 소묘가들의 표본처럼 그려져 있다. 이 일러스트가 전하고자 하는 가장 중요한 메시지는 하루도 쉬지 않고 선을 긋고 모델의 형태를 그리는 근면함을 지니지 않으면 안 된다는 것이다. 소묘를 잘하는 비결은 특별한 데 있지 않다. 그저 꾸준히 하는 것밖에 없다. 너무 평범한 충고처럼 들릴지 모르지만, 이것이야말로 변하지 않는 진리라는 것을 인정하지 않을 수 없다.

그 당시의 최고의 '손'으로 칭송받았던 것은 바로 홀치우스가 남긴 소묘와 판화에서 보이는 선들이었다. 이 선들은 첨예하고, 그려진 사물에 혼을 불어넣듯 살아 있었다. 남부에서 이민 온 많은 예술인들이 하를럼을 제2의 고향으로 삼아 정착하고 활동했다. 그들은 아무도 흉내낼 수 없는 다재다능함으로 국제적인 명성을 구축했으며, 1600년 이후부터는 소묘 작업을 하기 위해 오랜 세월 들어왔던 펜과 뷔랑burin을 완전히 버리고, 대신 그림을 제작하기 위해 붓을 들었다. 홀치우스가 최고의 전성기 시절에 누렸던 명성은 판 만더르의 이례적인 평에서도 알 수 있는데, "나는 그 누구도 홀치우스보다 뛰어난 사람을 본 적이 없고, 앞으로도 그럴일은 없을 것 같다"라고 단언한 것이다.

홀치우스의 손끝에서 나오는 소묘는 완벽했다. 그러나 그 예술가의 손은 신성함이 느껴지는 부드러운 손이 아니라, 언뜻 봐서는 제대로 연필을 잡기도 불편했을 것 같은 심한 흉터를 가진 손이다. 판 만더르가 쓴 『화가의 서』에 소개된 내용에 따르면, 갓난아기 때부터 불을 몹시 좋아한 홀치우스는 혼자서 걸을 수 있게 되었을 무렵 기름이 끓고 있는 냄비가 걸린 화롯가 앞에서 넘어졌다. 그의 어머니는 빨갛게 달아오른 숯에 데여 양손에 큰 화상을 입은 아들을 치료하기 위해 최선을 다했다. 하지만 이웃이 알려준 잘못된 처치법을 따라 상처 부위에 부목을 대어 치료하는

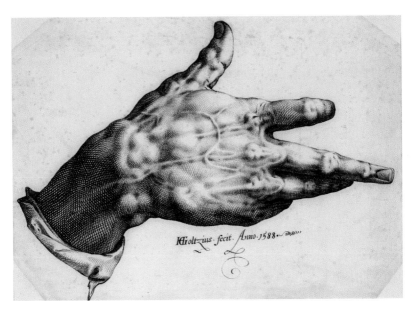

5-4.
헨드릭 홀치우스, 〈오른손〉,
1588년, 23×32.2cm, 종이에 잉크, 하를럼 테일러스 미술관

대신 천으로만 감아두었다. 그래서 손가락이 붙어버리고 만 홀치우스는
두 번 다시 손가락을 펼 수 없었다. 이런 일화를 뒷받침이라도 하듯 홀치
우스의 오른손으로 추정되는 정교한 소묘가 오늘날까지 전해지고 있다.
이 작품은 상상할 수 없는 고통을 겪고 불구가 된 손에도 불구하고 가장
완벽한 선을 재현한 예술가의 위대함을 전해준다(그림5-4).

　　홀치우스는 평범한 작가들과는 비교할 수 없을 만큼 높은 이상과 목
표를 갖고 있었다. 그가 자신의 손을 통해 탄생하는 그림의 고유한 '수법
manner, maniera'을 구축하고자 어떻게 큰 틀을 만들고 소묘 기술을 향상시
켜갔는지 잘 보여주는 일례가 있다. 1594년경에 발표된 6점의 시리즈 '성

내밀한 미술사

모 마리아의 일생'은 홀치우스만의 고유한 수법을 드러내는 작품 그 이상이다(그림 5-5). 라파엘로Raffaello Sanzio나 페데리코 바로치Federico Barocci, 야코포 바사노Jacopo Bassano와 같은 이탈리아의 예술가들을 비롯해 알프스 이북을 대표하는 거장 알브레히트 뒤러Albrecht Dürer와 뤼카스 판 레이던 Lucas van Leyden의 작법을 그대로 재현한 듯한 착각마저 불러일으킨다. 각각 다른 유명 예술가들의 작품이 재현된 듯한 6점의 그림은 감탄을 불러일으키기에 충분하며, 위대한 화가들의 손을 상상하며 치밀하게 소묘에 임했을 홀치우스의 인내와 노력에 놀라움을 금치 못하게 된다. 이 판화 시리즈의 특징은 모방의 대상이 자연이나 특정 작품 한 점이 아니라, 선인들의 '양식' 혹은 '수법'이었다는 점이다.

소묘 예술을 단순히 부수적인 밑그림 정도로 여기는 사람들에게는 홀치우스의 이 시리즈가 위대한 예술가들을 그대로 모방한 것에 지나지 않을지 몰라도, 조금만 시선을 달리 하면 그 누구도 해내지 못했던 엄청난 계획이었음을 깨닫게 될 것이다. 이 시리즈는 여러 가지 양식을 한꺼번에 구사하는 그의 '손 기술'을 과시할 수 있는 절호의 기회였고, 타인의 구상을 맹목적으로 따랐다기보다는 선대의 화가들과 자신의 기술을 비교해서 그로부터 더 큰 성공과 도약을 이루려 했던 정면 승부였던 것이다. 어떤 분야에서 최고의 기술은 한 가지만 잘한다고 해서 결코 얻을 수 있는 것이 아니다. 쓴 것도 단것도 모두 섭렵해 무조건적으로 흡수한 다음 자신의 것으로 만들어내려는 의지를 가진 자만이 도달할 수 있는 경지임을 보여주는 예인 것이다. 홀치우스의 작품에서 우리는 다음과 같은 큰 교훈을 얻을 수 있다. 진정으로 생각하고 창조하는 손은 무한 반복적인 연습량으로 자신의 예술 세계를 점점 더 단단하고 견고하게 만들어갈 때 탄생된다는 것이다. 놀고 쉬고 있는 손에 결코 생각하는 힘은 깃들 수 없다.

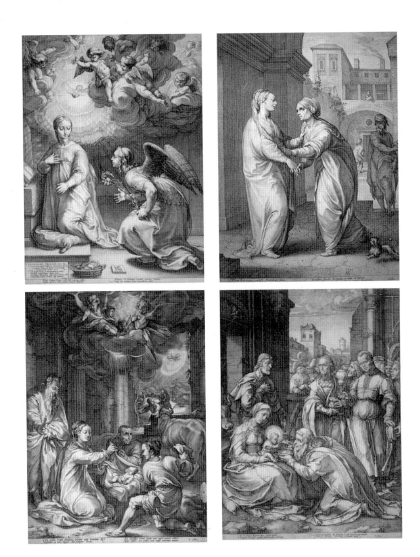

5-5.
헨드릭 홀치우스, '성모 마리아의 일생' 시리즈,
1594년, 각각 35.5×47.5cm, 동판화, 암스테르담 국립미술관

ⓐ 〈수태고지〉 ⓑ 〈방문〉
ⓒ 〈목자들의 경배〉 ⓓ 〈동방 박사의 경배〉,
ⓔ 〈예수의 할례〉 ⓕ 〈성가족과 아기 모습의 세례 요한〉

내밀한
미술사

6

예술과 거짓말

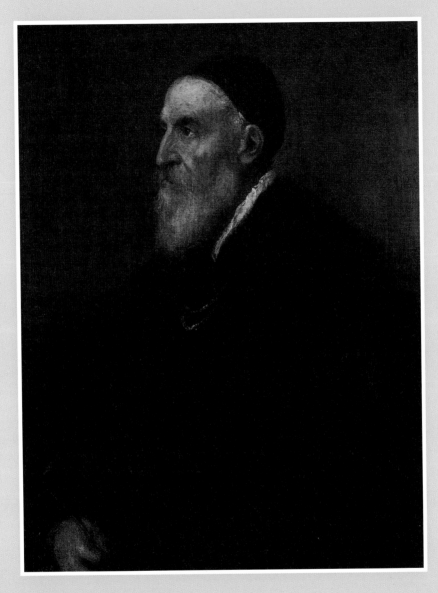

6-1.
베첼리오 티치아노, 〈자화상〉,
1566년 사이, 69×86cm 캔버스에 유채, 마드리드 프라도 미술관

단 한 번 들었을 뿐인데도 뇌리에 남아 급기야는 세상을 바라보는 눈마저 바꿀 수 있는 말이 있다. "예술은 거짓말이다. 그러므로 보는 이들의 눈을 감쪽같이 속일 수 있는 장치를 작품 속에 숨겨놓지 않으면 위대한 예술가가 될 수 없다." 학부 전공 수업이 처음 있던 날, 슬라이드가 넘어가는 소리만 울리던 컴컴한 교실에서 담당 교수가 했던 말이 그렇다. 시간이 꽤나 흐른 지금에 와서는 그의 말이 「거짓말의 쇠퇴The Decay of Lying」에서 오스카 와일드Oscar Wilde가 남겼던 역설적인 한 구절 "예술의 진정한 목적은 '거짓말', 즉 사실이 아닌 아름다움에 관해 이야기하는 것이다"와 일맥상통하는 내용이라는 것을 알게 되었다. 예술과 거짓말에 대한 그 교수의 짧은 명제가 가진 힘은 강력했다. 나는 예술 작품을 대할 때마다 머릿속에서 그 문구를 되새기며 길을 찾고 있다.

동서고금을 막론하고 자연은 예술을 이야기할 때 빼놓을 수 없는 존재이다. 예술이 궁극적으로 추구해야만 하는 완전한 모습은 곧 자연이었던 것이다. 그러나 결론부터 말하자면 이 같은 명제는 사실이 아니다. 있는 그대로의 자연에는 미를 느낄 수 있는 디자인적 요소가 결여되어 있다. 자연이란 너무 밋밋해서 보고 있기가 지루할 만큼 단순한 것이며, 손질이 덜 된 미완성의 상태를 말한다. 어쩌면 와일드의 예술과 거짓말에 관한 명제는 오랜 시간 동안 불변의 진리처럼 받아들여진 예술론의 모순을 꼬집어 말하고 있다.

그런즉, '예술은 거짓말이다'라는 명제를 빌려 다시 예술과 자연의 문제를 되짚어본다면 다음과 같이 설명할 수 있다. 아무런 가공이 되지 않은 자연을 단순히 바라보는 것만으로 예술이 완성될 수 없고, 그 속에서 미가 발견되는 것이 아니다. 우리가 이상적으로 인식하는 자연은 예술이 생성된 뒤에 비로소 생겨나고, 그 근본적인 힘은 있는 그대로의 자연을

아름답게 만드는 예술적인 거짓말을 통해 만들어지는 것이다.

르네상스와 바로크 시대의 예술가들도 아무도 손대지 않은 자연의 모습은 결코 완벽한 미가 아님을 깨닫고 있었다. 미의 가치를 높이기 위해서는 예술가들의 힘이 필요하고, 결국에는 미의 총체적 요소들을 제대로 판단할 수 있는 예술가의 능력이 있어야만 불완전한 자연의 미가 수정될 수 있다고 믿었다. 이것이야말로 완벽하고 고귀한 예술이 수행해야 할 중요한 역할이었던 것이다.

오늘날의 한국 사회에서 아이러니하게도 이런 미의 개념은 좀 다른 각도에서 부각되고 있는 것 같다. 태어날 적 본연의 외모, 즉 손대지 않은 자연의 모습은 어딘지 모르게 불완전하다고 불만을 표시하는 사람들이 많아졌다. 성형 외과의들의 판단과 시술로 원래 외모의 결점을 보완하고 그로써 좀 더 아름다워질 수 있다는 인식이 생겨난 것이다. 미는 가공되지 않은 자연의 모습과 구별되어야 한다는 인식이 예술 작품이 아닌 사람의 외모를 통해 실현되는 현실이 펼쳐지고 있는 것이다.

예술가의 아틀리에는 현세에서 좀처럼 만날 수 없을 것 같은 이상적인 미인들의 초상화가 제작되는 곳이었다. 특히 인체의 아름다움에 눈뜨게 된 르네상스 시대로 접어들면서 이 같은 경향이 두드러졌다. 베네치아의 천재 화가 베첼리오 티치아노Vecellio Tiziano는(그림 6-1) 여인들의 달콤하면서도 뇌쇄적인 미를 생생하게 재현했다(그림 6-2). 우르비노 공작과 같은 당시의 미술 애호가들은 티치아노의 손에 의해 만들어진 여인의 모습에 매료되어, 자신의 사적인 공간에 그의 작품을 걸어두고 은밀하게 여인의 아름다움을 감상하고 싶어 했다.

자신의 모델들에게 천상의 우아함을 덧입힌 거장 라파엘로는 지인에게 보내는 편지에서 "한 명의 미인을 그리기 위해서는 수없이 많은 미

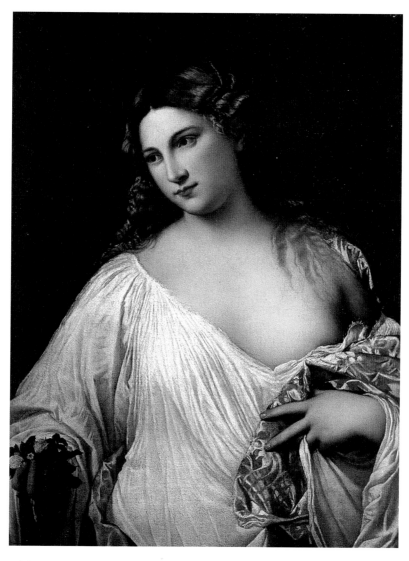

6-2.
베첼리오 티치아노, 〈플로라〉,
1515년, 63×79cm, 캔버스에 유채, 피렌체 우피치 미술관

6-3.
렘브란트, 〈34세 되는 해에 그려진 자화상〉,
1640년, 80×102cm, 캔버스에 유채, 런던 내셔널갤러리

내밀한 미술사

6-4.
렘브란트, 〈목욕하는 다이아나〉,
1630년경, 17.8×15.9cm, 동판화, 암스테르담 국립미술관

인을 볼 필요가 있습니다. 안타깝게도 탄식이 나올 만큼의 미모를 자랑하는 여인들은 이 세상에 그렇게 많이 존재하는 것이 아니므로, 눈으로는 볼 수 없어도 머릿속으로 떠올리는 일종의 이데아의 세계에서 완벽하게 아름다운 그녀들의 미를 보는 것입니다"라고 밝혔다. 불완전한 자연의 모습 속에서 완벽한 미를 발견해낼 것, 그리고 화폭에는 그 모습 그대로를 그리는 것이 아니라 대상을 아름답고 비현실적으로 만드는 거짓말을 할 것, 이 두 가지야말로 위대한 예술가가 지녀야 할 덕목이었던 것이다.

그러나 늘 정반대의 취향은 존재한다. 렘브란트의 경우 불완전한 자연의 모습을 그대로 작품에 반영했고, 부족함을 보완해 완벽하게 만들기 위한 그 어떤 장치도 작품 속에 만들어놓지 않았다. 현실의 모습을 있는 그대로 그리는 데 충실한 나머지, 결코 아름다움이라고는 느낄 수 없는 온갖 주름과 늘어진 살들을 적나라하게 드러내고 만 것이다. 예술적인 거짓말이라고는 전혀 찾아볼 수 없는 렘브란트의 정직함에 당혹감을 감출 수 없다. 적어도 티치아노의 무결점 미인과 비교해보면 렘브란트가 그린 여인의 누드는 손으로 눈을 가리고 싶을 만큼 거슬려 보일 수도 있다 (그림 6-3,6-4).

17세기 후반에 활동했던 시인 안드리스 펠스Andries Pels는 렘브란트가 여성의 모습을 통해 나타내려고 한 '있는 그대로의 자연'의 모습에 대해 불편한 심기를 여실히 드러냈다. 늘어진 가슴, 못생긴 손, 게다가 상의를 졸라매서 생긴 허리 부근의 끈 자국과 종아리에 남은 스타킹 밴드 자국의 예를 들어, 미화하지 않고 있는 그대로의 모습이 예술로 나타났을 때의 참담한 결과에 대해 탄식했다. 여인의 신체적 결점을 그대로 드러낸 과도한 자연주의는 '자연'과 '미'의 원리를 제대로 이해하지 못한 예술가의 무지에서 비롯되었다고 비판한 것이다.

그러나 렘브란트가 집착했던, 있는 그대로의 자연의 모습을 그리는 일은 야망 있는 예술가가 발휘하고 싶은 반항과 도전 정신에서 비롯되었는지도 모른다. 렘브란트의 그림은 '미'의 정의를 둘러싼 전통적인 담론에 대한 대항이었고, 아름다움과 추함의 가치를 뒤집는 한판 승부와도 같았다. 그는 사람들이 정설로 믿어왔던 미의 법칙과 이론에 의존하지 않았다. 오직 작가의 눈에 비친 현실의 모습에만 천착

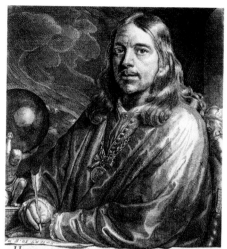

HOOGSTRAETEN, DIE 'T PENSEEL VERWISSELT MET DE PEN,
WILDAT ZYN VADERLAND HEM DUS NAER 'T LEEVEN KEN,
MIN IN ZYN BEELD, DAN KONST OP LOUTRE REEDENS GRONDEN,
GEROEMT IN CESARS-HOF TE ROOME, EN BINNEN LONDEN.
 J. Oudaan.

6-5.
사무엘 판 호흐스트라텐, 〈자화상〉,
1678년, 동판화, 『회화 예술의 고등화파 입문Inleyding tot de hooge schoole der schilderkonst』에 삽입된 일러스트

하는 결코 쉽지 않은 길을 선택했다. 이런 관점에서 보면 주름과 피하지방이 민망할 만큼 솔직하게 드러난 렘브란트의 누드는 예술적인 거짓말을 통해 만들어지는 통속적인 '미'의 개념을 뛰어넘어, 보는 이들에게 '미'의 본질이 무엇이냐고 극단적으로 묻고 있다.

렘브란트의 제자이며 미술 이론가였던 사무엘 판 호흐스트라텐Samuel van Hoogstraten은 젊은 시절 스승에게 미술을 배우는 과정에서 아름다운 여인을 모델로 세워 그리는 일의 중요성을 인식하지 못했다고 회고했다(그림 6-5). 그는 젊은 예술가들에게 울퉁불퉁한 종아리에 스타킹 밴드

자국이 있는 여성을 모델로 고르는 것을 피하고, 마을에서 미모를 자랑하는 모델을 골라 그릴 것을 권고했다. 덧붙여서 위대한 화가는 아름다운 여신의 모습을 그리기 위해 이상적인 모습에 가장 가까운 여인을 눈앞에 두고 그렸다고 다시 한 번 강조했다.

아름다운 모델을 기용하는 것이 작품의 미적 가치를 향상시키는 요소라고 생각했던 판 호흐스트라텐이었지만, '예술가가 창조하는 미란 무엇을 의미하는가'라는 근본적인 문제에 대해서는 이와 무릇 다른 태도를 보였다. 그는 "아름다움을 창조하기 위해 그 어떤 노력을 기울인다고 해도 그것에는 한계가 있다. 그러므로 신이 창조한 이 세상보다 더 아름다운 무언가를 창조할 수 있다는 어리석은 환상을 버리는 것이 좋다"라고 화가 지망생들에게 따끔한 충고를 남겼다. 신의 창조물은 있는 그 자체만으로도 최고의 모습이기 때문에, 이를 더 좋게 보이도록 하려고 안간힘을 쓰는 것은 무용한 일임을 가르친 것이다. 이 말은 적어도 렘브란트가 왜 여인의 누드를 그리면서 예술적인 거짓말을 하지 않았는지 숨겨진 의도를 대변하는 것처럼 들린다. 미를 추구하기 위해 수정하고 보완하는 데는 한계가 있고, 결국에는 그것이 예술가들의 숙명이라는 것을 일찌감치 깨닫고 있었던 것처럼 말이다.

내밀한 미술사

할스의 궁극의 초상화

7-1.
작가 미상, 〈프란스 할스 자화상〉의 모작,
17세기 중반, 32.7×27.9cm, 패널에 유채, 인디애나폴리스 미술관

특정 작가의 화풍이 언제 어떻게 인기를 얻게 될지는 예측 불가능하다. 주식시장의 주가가 오르락내리락하듯 대수롭지 않은 사건이나 예기치 못했던 요인으로 작가와 작품의 가치가 좌우되는 경우도 많다. 위대한 예술가의 신화는 새로 쓰일 수도, 잊힐 수도 있다. 네덜란드 미술의 황금시대를 대표하는 거장 가운데 일부는 상당히 오랜 시간이 지난 후에야 그들 작품의 진가를 재평가받았다.

초자연적인 '브라뷰라bravura'를 연상케 할 만큼 화려하고 힘찬 붓질을 했던 초상화가 프란스 할스Frans Hals는 그만의 기법으로 오랜 시간이 흐른 뒤에도 수많은 예술가들에게 영감을 주는 전설적인 화가가 되었다(그림 7-1). 그는 밑그림은 그리지 않는 대신 용매인 오일을 많이 섞어서 부드럽게 녹은 물감을 발라두고, 표면 위에 도드라져 보이는 효과를 최대한 살리기 위해 섞지 않은 물감으로 강한 필촉을 남겼다. 모델의 내면에 숨어 있는 핵심적인 특징을 재빨리 관찰하고 그 기운을 전부 흡수해서 자신만의 방식으로 표현해낸 것이다(그림 7-2). 이런 즉흥적인 제작 방식은 몹시 원초적으로 보이지만 실은 고도의 예술적 기교를 갖고 있는 것이다.

예술가는 자신의 독특함과 위대함을 이룩하기 위해 많은 방법을 쓴다. 고전을 손에서 놓지 않고 사는 사람들처럼 난해한 시각적 알레고리, 즉 어려운 의미를 부여하여 작품의 가치를 높이려는 부류가 있다. 할스에게서는 자연을 예찬한 흔적이 보이지 않는다. 그는 정물도 그리지 않았고, 역사화에는 더더욱 관심이 없었다. 오로지 사람들의 초상만을 그렸을 뿐이다. 캔버스 앞에 앉아서 역사서의 한 부분이나 성경의 에피소드, 혹은 심오한 도상학을 계속 생각하며 붓질을 한 흔적은 없다. 그 대신 그는 툭툭 붓을 캔버스로 내던지듯이 칠하며 표현만을 떠올렸다. 그리고 필촉의 강약에 따라 드러나는 인격의 한 단면이나 그 인물의 성격은 물론, 그를

7-2.
프란스 할스, 〈웃고 있는 기사〉,
1624년, 83×67.3cm, 캔버스에 유채, 런던 월리스 컬렉션

둘러싼 공기까지 나타내고 싶어 했다. 재빨리 그리는 습관 때문에 나타나는 우연한 효과들을 다스릴 줄 알면서도, 화가로서 작품을 대하는 자세는 매우 진지하고, 우직하게 작품만 생각한 것 같은 인상이다.

당시의 화단에는 장르별로 명확한 체계가 있었다. 역사 종교화야말로 예술의 왕도이자 상위 그룹에 속했고, 스토리텔링이나 상상력을 동원할 필요 없이 주문자의 용모를 사실에 가깝게 그리는 초상화는 그 밑의 하위 계급이었다. 『화가의 서』에서 판 만더르는 미술계에서 벌어지고 있는 현상에 대해 불평을 토로했다. "화가들에게 들어오는 주문의 대부분은 실물을 그리는 초상화여서 그들의 대부분은 돈을 버는 데만 욕심을 내거나 아니면 단지 밥벌이를 하기 위해 진정한 예술이 아닌 샛길로 발을 들여놓고 점점 그 길로 빠지고 있다."

초상화는 주문한 모델이나 그 가족에게는 매우 중요할지 몰라도, 전혀 관계가 없는 사람에게는 별다른 의미도 없고 지루하기 십상이다. 반면 초상화가들은 까다로운 주문자들을 만족시키기 위해 늘 세심하고 완벽하게 그림을 완성해야 하는 숙제를 안고 있다. 대부분의 초상화가들이 모방과 기술적인 면에만 치중하다 보니 진정한 감동을 주는 초상화를 완성하기란 쉽지 않다. 미술사에서 특히 초상화로 명성이 자자했던 화가들(한스 홀바인Hans Holbein이나 안토니 판 다이크Anthony Van Dyck, 조슈아 레이놀즈Joshua Reynolds 등)의 작품을 보고 있으면, 초상화를 그리기 위해서는 정말 빼어난 재능이 필요하다는 것을 실감한다. 위대한 예술가들의 초상화 속 인물에는 진정 혼이 담겨 있는 듯하고, 말을 걸어올 것 같은 생동감이 있다.

할스가 남긴 종잡을 수 없는 붓질의 흔적을 보고 있노라면 주문자의 비위를 맞추기 위해 그의 모든 요구를 들어줘야 한다는, 마치 갑을 관

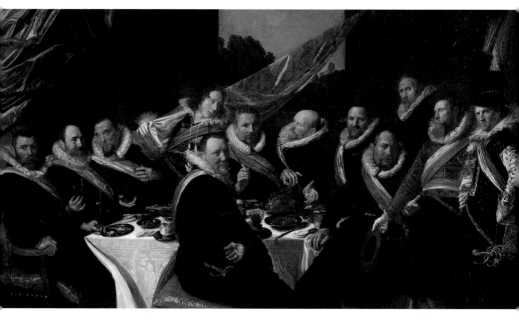

7-3.
프란스 할스, 〈성 조지 시민 군단 장교의 연회〉,
1616년, 175×324cm, 캔버스에 유채, 하를럼 프란스 할스 미술관

계와 같은 논리에서 해방되어 자유로운 화풍을 추구했을 할스의 의지가
느껴진다. 〈성 조지 시민 군단 장교의 연회〉에서는 사람들이 요리를 먹으
면서 이야기를 주고받는 소리, 와인 잔끼리 부딪치는 소리 등 그림 속의
상황이 귀에 들리는 듯하다(그림 7-3). 이전까지 집단 추상화는 일렬로 서서
찍은 학급 단체 사진처럼 단조로운 구도로만 그려졌다(그림 7-4). 그러나 할
스의 손에서는 이렇듯 재미있고 생생한 장면으로 바뀌고 만다.

　　초상화는 절대 부동의 자세로, 사후에도 모델의 위엄과 업적이 길이
남도록 그리는 것이 일반적이다. 모델이 마치 살아서 움직이는 것처럼, 그

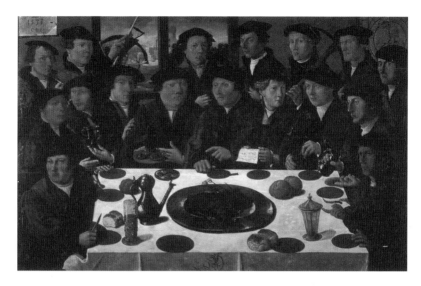

7-4.
코르넬리스 안토니스존, 〈암스테르담 석궁 경비대의 연회〉,
1533년, 130×206.5cm, 캔버스에 유채, 암스테르담 국립미술관

의 숨소리마저 들리는 듯한 느낌을 주기란 매우 힘든 일일지 모른다. 할스
가 그린 초상화에서는 모델이 화가 앞에 서서 자세를 취했을 순간의 떨리
는 움직임이 느껴진다. 그리고 그 짧은 시간에 인물의 특징을 파악하자마
자 순식간에 붓질을 시작한 듯한 속도감에 놀라지 않을 수 없다. 특별히
색을 많이 써서 그런 것도 아니고, 특출난 드로잉 실력으로 양감을 잘 살
려서 그런 것도 아니다. 모든 것이 붓 한 자루로 다 이루어진 일이다.

　〈해골을 들고 있는 소년의 모습〉에서는 깃털의 움직임이 그대로 전
해 오는 듯하고, 소년의 오른손은 캔버스를 뚫고 나와 우리의 가슴팍에
닿을 듯이 느껴져서, 놀랄 만큼 찰나의 순간을 포착해낸 이 위대한 예술

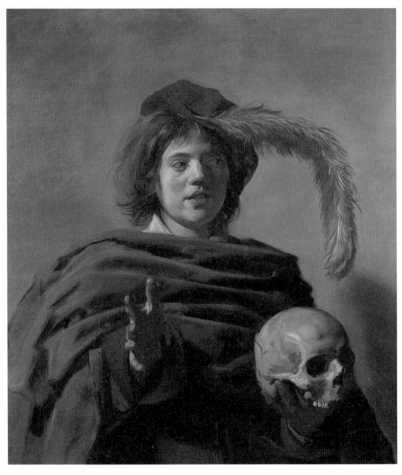

7-5.
프란스 할스, 〈해골을 들고 있는 소년의 모습〉,
1626년, 92×81cm, 캔버스에 유채, 런던 내셔널갤러리

　　　　　　　　　　　　　　　　　　　　내밀한 미술사

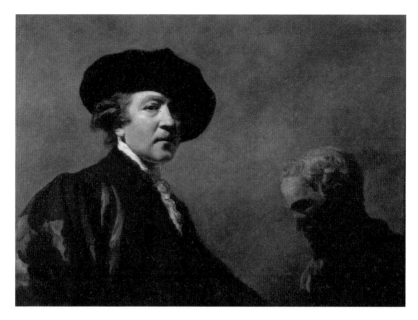

7-6.
조슈아 레이놀즈, 〈자화상〉,
1780년경, 127×101.6cm, 패널에 유채, 런던 왕립미술원

가의 힘에 경의를 표하지 않을 수 없다(그림 7-5). 샤를 보들레르Charles Pierre
Baudelaire가 『현대의 삶을 그리는 화가Le Peintre de la Vie Moderne』에서 말한
"예술이 예술로 불리는 순간, 그것이 덧없는 순간을 재현하는 예술로서의
위태로운 자리를 지키는 한 예술은 삶보다, 자연보다 더 아름답다"라는
구절을 떠올릴 수밖에 없는 것이다.

　　그러나 이렇듯 자유 방종한 느낌의 기법과 작품에 담긴 개성은 작가
의 삶의 모습에서 비롯된 것이라는 선입견 어린 말들도 나왔다. 제자들
이 할스를 만나려면 화실로 가는 게 아니라 마을의 술집들을 찾아다녀야

했다는 후세 전기 작가의 기술 때문에, 빠른 시간에 완성된 것처럼 보이는 그의 그림은 술 외상값 용도로 대충 그려졌을지 모른다는 오해를 낳았다. 엘리트 예술가를 자처하는 사람들이 학구적인 분위기를 내뿜었던 것과는 다르게, 할스는 주점에서 매일 밤 활기차게 마시고 즐기는 동안 저절로 예술이 무르익는다고 여기는 한량 같은 예술가로 인식되었던 것이다.

또한 영국 왕실의 대표적인 초상화가로 명성을 떨쳤던 레이놀즈는(그림7-6) 매년 했던 왕립미술원 강의에서 할스를 예로 들어, 개개인의 본성이 갖고 있는 강한 개성을 끌어낼 줄 안다는 점에서는 그를 높이 사지만 처음에 계획한 대로 끈기 있게 마무리 짓는 일을 전혀 하지 못하는 점은 아쉽다는 의견을 비쳤다. 왜냐하면 뒤끝을 말끔하게 마무리하는 것은 예술가에게 가장 어려운 부분이기 때문이다. 더더욱 성의를 갖고 신경 써서 완성도를 높여야 한다는 통념 아래 보자면 할스의 화법은 너무 엉성해 보인다는 지적을 받았던 것이다.

그러나 이런 부정적인 견해는 19세기 중반에 들어서 완전히 종식되었고 그 후부터는 매우 호의적인 평가들이 나오기 시작했다. 외젠 프로망탱Eugène Fromentin이 『옛날의 거장들Les Maîtres d'autrefois』에서, 할스의 그림이 물감을 자유자재로 다루면서도 부드럽고, 게다가 흠칫거림이 없어 좋다고 극찬한 것을 필두로, 이윽고는 인상파 화가들의 거친 필촉의 선구자로 추앙되기까지 했다. 할스의 그림은 찰나의 순간을 기록하는 예술의 기능에 눈을 뜬 모네와 같은 인상파 화가들의 마음을 사로잡았고, 그의 그림을 보기 위해 다수의 인상파 화가들이 그의 활동지였던 하를럼을 방문했다. 같은 네덜란드 출신인 빈센트 판 고흐Vincent van Gogh는 할스의 단순하고 박력 넘치는 화면을 두고 "프란스 할스는 스물일곱 가지의 검은 색을 가지고 있다"라는 유명한 말을 남기기도 했다.

할스의 이런 화풍은 개인의 성과가 아닌, 자유의 나라 네덜란드를 상징하는 정신에 비유되기도 했다. 그가 그린 것은 심각함이 아니라 인생의 본질을 꿰뚫고 있는 웃음의 미학이었으며, 유쾌함이 얼마만큼 예술을 바꾸어놓을 수 있는지 보여주는 선구자적인 역할을 해냈다. 이런 예가 없었던 만큼, 공화정을 지지하는 정치색을 유독 드러내고 싶어 했던 테오필 토레Théophile Thoré는(그림 7-7) 할스의 그림이야말로 새롭게 등장한 정치적이고 종교적인 자유의 산물이라는 신념을 가지고 있었다.

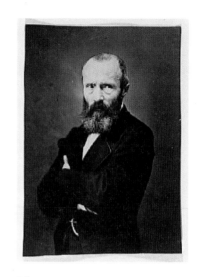

7-7.
테오필 토레의 사진, 1865년경

그리고 그런 자유는 바로 신교도의 나라이자 최초로 공화국이라는 제도를 받아들인 북부 네덜란드에서였기 때문에 가능했다고 결론지은 것이다. 이런 견해는 20세기에 들어와 인류의 전쟁과 이데올로기의 양분화와 같은 특수한 상황에서도 지속적으로 영향을 미쳤다. 미술사가 그야말로 후대인들의 상상력과 상황 해석력에 의해 좌지우지되는 이유가 바로 여기에 있다.

내밀한
미술사

8

렘브란트의
말년의 작품들

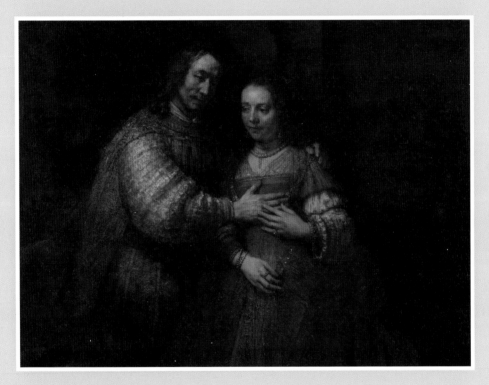

8-1.
렘브란트, 〈이삭과 레베카〉(일명 〈유대인 신부〉),
1669년경, 121.5×166.5cm, 캔버스에 유채, 암스테르담 국립미술관

예술가의 노년의 작품에서는 오랜 세월 고수해온 인습적인 표현이 무언가 다른 것을 말하고 있는 것처럼 느껴진다. 저하된 시력과 떨리는 손 때문에 장시간 작업에 몰두하기는 힘들지 몰라도, 노예술가의 작품 속에는 늘 보는 이들을 압도하는 원초적인 힘이 숨어 있다. 꼼꼼하게 무언가를 잘 그려서 감동을 주는 것이 아니라, 그냥 툭 던져버린 듯한 물감들이 놀랄 만한 색의 조화를 만들어내는 것이다. 규율에 순응하고 이성으로 통제되는 색과 형태는 거의 사용되지 않기 때문에 난해하고 모호한 인상을 주기도 한다. 그러나 이런 요소들은 감상자들을 감정적으로 흥분시키고, 다양하게 해석할 수 있는 사유의 기회를 제공한다. 위대한 대가들만이 다다를 수 있는 숭고한 세계가 바로 여기에 있다.

티치아노, 렘브란트, 윌리엄 터너Joseph Mallord William Turner, 그리고 클로드 모네Claude Monet의 말년 작품들에서 공통적으로 보이는 특징은 캔버스에 고스란히 남은 조금의 망설임도 없는 붓자국이다. 거친 필촉과 넓은 붓면으로 급히 휘갈겨 그린 듯한 자국들이 눈에 들어온다. 가까이서는 무엇을 그렸는지 잘 알아보기 힘들지만 작품에서 좀 물러서서 바라보면 그것들은 거짓말처럼 완벽하게 보인다. 이 같은 결과는 억지스럽고 과다한 표현을 버리고, 불필요한 과정을 모두 생략했을 때 비로소 얻어지는 것이다.

빛과 어둠을 극적으로 표현하는 렘브란트의 후기 양식은 명확하게 무언가를 그리고자 하는 의도를 배제한 채, 무한한 가능성을 보여주는 폐허와 같은 풍경을 그대로 드러내고 있다. 그의 모호한 성향은 살아생전 좋은 평가를 받지 못했으나 시간이 한참 흘러서는 그 예술적 중요성을 재평가받았다. 결코 사그러들지 않는 빛과 색의 강렬한 힘 속에서 미의 본질, 좀 더 엄밀히 말하자면 한계를 넘어선 렘브란트 예술의 정수를 엿볼 수 있었기 때문이다.

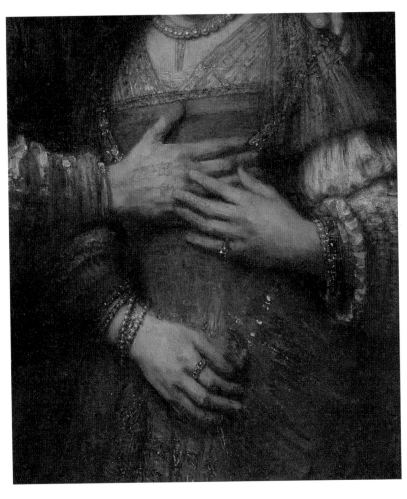

8-2.
〈이삭과 레베카〉의 부분

위대한 예술가가 숙명처럼 거쳐 간 말년의 작품들에 대한 관심의 표시는 테오도르 아도르노Theodor Wiesengrund Adorno의 「베토벤의 말년의 양식Der Spätstil Beethovens, 1937년」이라는 연구로 거슬러 올라간다. 오리엔탈리즘으로 한 세대를 풍미했던 학자 에드워드 사이드Edward Said가 유작으로 남긴 『말년의 양식에 대하여On Late Style, 2007년』라는 책도 잘 알려져 있다. 음악과 미술 분야에서 예술가의 말년 작품들에는 파격적인 자유와 혁신을 갈망하는 마음과 삼라만상을 아우르려 하는 의지가 묻어난다.

아도르노는 루트비히 판 베토벤Ludwig van Beethoven이 말년에 집필한 현악곡과 특히 마지막 교향곡 9번을 다음과 같이 해석한다. "이윽고 주관적인 것으로 넘쳐나 통제될 수 없는 지경에 이르렀고, 그러다 그곳에 남겨지고 잊혀 버린 듯하다. 주관성이 폭발함과 동시에 그 파편들은 산산이 흩어졌다. 작은 조각으로 분해되어, 그냥 버려진 채로 있는 것처럼 들리지만 결국에는 그 자체가 표현으로 전환된다." 이런 폭발적인 힘과 거친 부분이 주는 여운은 베토벤의 음악뿐만 아니라 렘브란트가 세상을 떠나기 10년 전 정도부터 그린 작품에서도 보인다. 일명 〈유대인 신부〉라는 타이틀로 친숙한 〈이삭과 레베카〉에서 우리는 상식을 뛰어넘은 강렬한 힘을 찾아볼 수 있다. 숨죽이며 신부의 가슴에 손을 올린 신랑의 오른손과 그 위에 다소곳이 얹어진 신부의 왼손은 앞으로 인생의 반려자로서 서로를 받아들이는 엄숙한 맹세와도 같다(그림 8-1, 8-2).

이 그림을 1885년에 처음 본 고흐는 자신의 친구에게 "다 말라 푸석푸석해진 빵 조각만 먹으며 이 그림 앞에서 이주일 동안만 앉아 있을 수 있다면 내 인생에서 10년을 포기해도 좋다"라고 고백했다. 평범할 수도 있는 신랑 신부의 신체적 접촉이 신비할 만큼 고요하고 뭉클한 감동을 주고 있는 것이다. 그러나 실제로 이 작품을 보고 있으면 팔레트와 캔버스 사

8-3.
렘브란트, 〈야경〉,
1642년, 363×437cm, 캔버스에 유채,
암스테르담 국립미술관

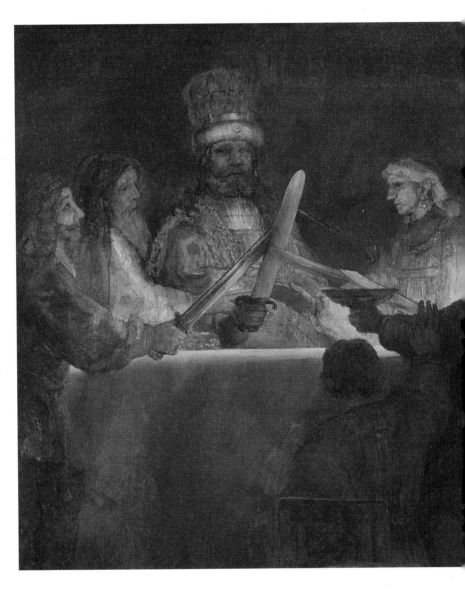

8-4.
렘브란트, 〈클라우디우스 시빌리스와 바타비아인들의 음모〉,
1662년, 196×309cm, 캔버스에 유채, 스톡홀름 국립미술관

암스테르담 시청사의 벽을 장식하기 위해 제작되었으나, 그림이 걸린 지 얼마 되지 않아 다른 그림으로 교체되고, 작품값도 지불받지 못한 불운의 작품이다. 렘브란트는 이 그림이 대작인 탓에 처분하기가 힘들다고 판단했는지 원작에서 중요한 부분만 4분의 1 크기로 잘라내어 다른 컬렉터에게 판매했다. 1734년 암스테르담의 경매 기록에 따르면 니콜라스 콜이라는 상인이 작품을 낙찰했고, 그의 사후 스웨덴 사람인 부인의 손으로 넘어가 현재는 스톡홀름 국립미술관이 소장하고 있다.

이를 쉴 새 없이 오가며 움직였을 렘브란트의 손길이 고스란히 느껴진다. 불규칙적으로 발린 온갖 색의 물감이 광기를 내뿜고 있고, 심지어 막대 기나 나이프로 두꺼운 물감층을 긁어낸 자국도 선명히 남아 있다. 그에게 물감은 그림을 그리기 위한 재료가 아니라, 열정과 혼을 그대로 담아내는 유일한 도구였던 것이다. 음악을 완성하기 위해서 인간의 목소리까지도 통합된 우주의 세계로 만들어버린 베토벤의 9번 교향곡처럼 그 무질서한 물감 자국들은 전율을 일으킨다.

렘브란트의 말년 작품들의 특징을 언급하기 전에 늘 먼저 이야기되 는 것이 그의 중년 이후의 삶이다. 대표작으로 잘 알려진 〈야경〉이 완성 되고, 부인인 사스키아와 사별한 1642년부터 이후 27년 동안 그는 천재 화가로서의 영광의 나날이 아닌 굴곡진 삶의 고비들을 맞이했다(그림 8-3). 작가의 주관적인 색채가 강해질수록 작품의 인기가 떨어지는 것은 사실 이다. 이 같은 일련의 일들이 거듭되다 보니, 결국 렘브란트는 개인 파산 이라는 극단적인 상황에까지 이르게 되었다. 이는 당시의 재판 기록과 개 인 파산을 신청한 후 남은 재산을 처분했던 장부들을 통해서도 확인할 수 있다.

렘브란트는 현실로 닥친 금전적 어려움에서 벗어나기 위해 회화뿐만 아니라 판화같이 비교적 쉽게 거래할 수 있는 분야에도 의욕적으로 도전 했다. 파산이 확정된 직후 그에게 다시 한 번 기회가 주어졌다. 새로 지어 진 암스테르담 시청사의 가장 중요한 자리에 걸릴 대작 〈클라우디우스 시 빌리스와 바타비아인들의 음모〉의 주문을 받은 것이다(그림 8-4). 이 기회를 살려 어떻게 해서든 암스테르담의 지도층들로부터 다시 많은 주문을 받 아 재기하고자 했던 그는 자신의 작품 중에서 가장 큰 크기의 그림을 완 성하게 된다.

내밀한 미술사

8-5.
렘브란트, 〈포목상 조합의 이사들〉,
1662년, 191×279cm, 캔버스에 유채, 암스테르담 국립미술관

　　이 작품은 애꾸눈의 지도자와 바타비아인 동지들이 칼을 맞대고 서
약하는 장면으로 구성되어 있는데, 엄숙한 분위기를 살리기 위해 극적
인 명암 효과를 이용했다. 테이블보 윗면의 하이라이트는 화면 위에서 마
치 수평선처럼 드러나고, 금속의 칼들이 발하는 반사광에 비친 인물들의
얼굴은 투박하고 웅장하게 등장한다. 복잡한 도상이나 세밀한 표현을 일
체 배제하고, 단지 어둠 속에서 발하는 인공적인 빛이 주는 극적인 효과
와 인물의 심리적인 묘사에만 집중하고 있는 것이 특징이다. 그는 동시대
의 작가들이 도전했던 세련된 색감과 유행하는 구도를 따르지 않고, 자
신의 머릿속에 떠오른 긴장감 넘치는 장면을 장대한 규모로 연출하는 일
에 전념했다.

8-6.
렘브란트, 〈63세에 그려진 자화상〉,
1669년, 86×70.5cm, 캔버스에 유채, 런던 내셔널갤러리

내밀한 미술사

다른 조건들과는 타협하지 않고 극단적인 작가의 비전을 중시한 이 작품은 반년도 가지 않아 시청의 벽에서 내려지고 말았다. 일생일대의 기회로 작용할 수 있었던 일이 예기치 못한 결과로 끝나고 만 것이다. 렘브란트는 작품값도 받지 못한 것에 분노하여 대작인 원화를 주요 인물들이 들어간 부분만 남기고 나머지는 잘라내버렸다. 어떻게 해서든 경제적인 보상이 필요했기에 다른 컬렉터에게 판매하는 방법을 택했던 것 같다.

이런 불운한 결과가 있었을지라도 성공과 실패라는 양분법의 논리로 렘브란트의 말년의 작품을 평가할 수는 없다. 그는 경제적인 어려움을 겪는 상황에서도 당시 유행했던 양식을 따르지 않고 오히려 자신이 추구하는 화풍을 더욱 견고히 했다. 과감하게 화법을 바꾸고, 인물과 사물의 자연스러움을 중시했다. 암스테르담 포목상 조합원들의 단체 초상화에서 보이는 섬세한 표정은 마치 그들의 내면이 구현된 듯한 착각을 불러일으킨다(그림 8-5). 모델들이 지금이라도 당장 일어서서 캔버스 밖의 우리에게 말을 걸어올 것 같은 생동감 넘치는 화면은 원숙의 경지에 도달한 예술가가 아니고서는 보여줄 수 없는 명장면이다.

늙어가는 자신의 모습을 마주하듯 노년의 렘브란트는 수많은 자화상을 남겼다(그림 8-6). 예순세 살의 나이로 생을 마감한 렘브란트의 모습을 눈앞에 두니, 붓을 놓는 마지막까지 자신이 추구하는 이상적인 그림을 그리기 위해 고군분투했을 그의 삶을 되돌아보게 된다. 그의 사후에 쓰인 전기에서 아르놀트 하우브라켄Arnold Houbraken은 "렘브란트가 인생의 가을 무렵부터 찾아 나선 것은 영광이 아닌 자유였다"라고 평했다. 그의 말년의 작품 속에 격정적인 흥분이 방사되고 있는 것은 이런 창작에 대한 갈망이 있었기에 가능했다.

내밀한
미술사

9

그림으로 보는
암스테르담의 청춘백서

9-1.
다피드 핀크본스가 그린 『신 유람지Den Nieuwen Lust-Hof』, 1602년, 책표지

초기 밥 딜런Bob Dylan의 대표 앨범 〈더 프리휠링The Freewheelin', 1963년 발매〉에는 딜런과 당시 그의 애인이었던 수지 로톨로가 뉴욕 그리니치빌리지의 한 거리에서 찍은 사진이 앨범 커버로 사용되었다. 평범한 스물둘 열여덟 청춘 남녀의 일상을 자연스럽게 연출한 것이었지만, 이들 연인의 모습은 저항 정신의 아이콘으로 영원히 남게 되었다. 1960년대 이후에 불어온 새로운 바람은 비틀스The Beatles로 대표되는 음악을 통해 68세대의 열기를 전 세계로 전했다. 통기타와 청바지 그리고 장발로 대표되는 한국의 7080세대 역시 경제 성장기에 청춘을 보내며 급격한 사회 변화 속에서 소비와 문화의 새로운 패턴을 만들어나갔다.

17세기 초의 암스테르담 젊은이들 사이에서도 최신 유행 모드는 존재했다. 노래책의 표지로 사용된 일러스트를 보면 삼삼오오 짝지은 젊은 남녀들이 실외 정원에 마련된 파티 테이블 앞에서 악기를 사용해 음악을 만들며 여유로운 한때를 즐기고 있는 모습이 그려져 있다(그림 9-1). 흔한 일상의 풍경이었으리라 넘길 수도 있는 장면이다. 그러나 악기를 연주하고 음악을 함께 만든다는 것은 마음을 맞춰 정신적인 조화를 이룬다는 클리셰Cliché로 통용되어온 소재이다. 게다가 야외에서 청춘 남녀가 세속적인 음악을 즐기며 여가를 보낸다는 것은 서로 호감이 가는 상대를 만나기 위한 사회적 의식 절차와 같은 일이었다.

이런 장면이 그림이나 책의 일러스트로 등장하기 시작한 것은 의외로 늦다. 특히 네덜란드의 경우에는 1600년대 초반에 이와 같은 장면이 노래책에 소개되기 시작했다. 전문 예술가가 젊은이들이 동경하는 여가 장면이 담긴 노래책의 표지를 만들었다는 것은 다분히 선정적인 의도가 깔려 있는 것이고, 또한 이제 막 청춘 남녀 사이에서 보급되기 시작한 소비 지향적이고 향락적인 문화의 전조였다고 해석할 수도 있는 것이다.

청춘들이 누리던 문화의 기반이 되는 것에는 인기 있던 시인들이 쓴 사랑노래 가사가 있다. 여기에는 사랑의 기쁨이나 애절함 그리고 이별의 아픔같이 청춘 남녀가 흔히 겪을 수 있는 상황이 잘 드러난다. 또 누구나 다 아는 멜로디를 사용하고 있어 별다른 악보가 없더라도 어떤 곡조에 맞춰 부를지를 정하면 되었기 때문에 박자와 음률에 맞는 사랑 메시지를 가사로 개작만 하면 되었던 것이다. 그렇기에 인기 있는 곡들의 가사는 부르는 사람의 감정과 부합되어 사랑을 통해 느끼는 희로애락을 잘 표현할 수 있었다.

청춘 남녀가 우아한 드레스를 입고 고대 조각과 분수가 있는 경치 좋은 야외 정원에서 사교적인 시간을 보내고 있는 장면으로 가장 유명한 작품은 페테르 파울 루벤스Peter Paul Rubens가 그린 〈사랑의 정원〉이다(그림9-2). 남녀가 서로 대화를 나누거나 음악을 즐기고 있는 모습, 그리고 좀 더 가까운 커플들은 그 여흥을 표현하듯 스텝을 밟으며 춤을 추고 있다. 이 그림을 잘 보면 남녀의 친숙도가 커플별로 다르다. 서로 호감을 느끼는 것인지 조심히 살피는 커플부터 한눈에 반해 잠시라도 떨어지기 싫어 꼭 붙어 있는 커플까지 다양한 청춘들의 연애도감이 펼쳐진다. 화면 왼쪽의 춤추는 남녀 뒤에는 비너스의 아들이자 사랑과 애욕의 신인 큐피드가 보인다. 큐피드는 커플의 허리를 떠밀고 있는 듯한 자세인데, 주저하지 말고 두 사람만의 사랑의 세계로 한 발 더 깊숙이 들어가라고 말하는 것 같다. 역시 이 그림에서 루벤스가 그리고 싶었던 것은 사랑의 기쁨이나 행복감이었을지 모른다는 생각을 해본다.

이런 회화적 전통은 18세기 프랑스 로코코 회화에서도 찾아볼 수 있다. 장 앙투안 바토Jean Antoine Watteau가 그린 〈키테라 섬의 순례〉는 부르주아들의 개인 정원과 같은 사적인 공간이 아니라, 사랑의 여신 비너스

9-2.
페테르 파울 루벤스, 〈사랑의 정원〉,
1633년, 198×283cm, 캔버스에 유채, 마드리드 프라도 미술관

가 지배하는 키테라 섬을 찾아 순례를 떠난다는 훨씬 낭만적이고 환상적
인 설정에서 출발하고 있다(그림9-3). 사랑의 섬을 찾아온 젊은이들은 누구
나 할 것 없이 최신 유행의 패션을 하고 있고, 연애를 목적으로 이 섬에 모
여들었다는 인상을 강하게 준다. 더욱더 흥미로운 것은 화면의 오른쪽에
서 왼쪽 방향으로 전개되는 남녀 관계의 변화이다. 마치 합성사진을 하나
씩 골라 그린 것 같은 형식을 취하고 있는데, 처음 싹튼 사랑에서 시작해
점점 왼쪽 뒤편으로 갈수록 사랑이 성취되는 과정을 보여준다. 각기 다
른 커플의 모습은 마치 꿈속에 있는 듯한 기분을 불러일으키며 몽환적으
로 조화를 이루고 있다. 이 그림은 로코코 미술의 정수인 '페트 갈랑트fête

9-3.
장 앙투안 바토, 〈키테라 섬의 순례〉,
1717년, 129×194cm, 캔버스에 유채, 파리 루브르 미술관

galante, 雅宴'가 독립적인 미술 주제로 발전하게 되는 계기를 마련했다. 이 복합명사는 17세기 후반 프랑스에서 풍속을 나타내는 말로 사용되었고, 사전적 의미는 '신사 숙녀들의 오락'으로 정의되었다. 이 단어의 어원은 귀족과 신흥 상류 시민층의 젊은 자제들이 새로운 생활 방식으로서 보내는 이성 간의 오락 시간에서 찾을 수 있을 것이다. 그리고 로코코 미술은 그들이 유유히 시간을 보내는 모습을 사실적으로 재현하기보다는 잡힐 듯하면서도 사라질 것 같은 사랑의 섬세한 마음을 느낄 수 있는 화풍으로 처리함으로써 매력을 뿜냈을 것이다.

이렇듯 암스테르담 노래책의 표지는 1633년에 그려진 루벤스의 〈사

랑의 정원)이나 18세기 유럽 상류층의 세련된 연애 감정을 표현한 풍속화와 일맥상통하고 있으며, 암스테르담의 젊은 독자층 사이에서는 이미 1600년대 초반에 그런 유행이 자리 잡았다는 점이 매우 흥미롭다. 여태까지 보지 못한 수준의 일러스트 노래책을 만들기 위해서 출판업자는 일단 이름이 잘 알려진 예술가와 계약을 맺어 상당한 보수를 지급해야만 했을 테고, 이 모든 과정은 출판사의 입장으로서 매우 위험 부담이 큰 모험이었을지도 모른다. 그러나 이런 리스크를 감수한 것은 물론 비즈니스 전략의 하나였을 것이다. 한눈에 호화스러운 인상을 주고 최신 유행을 선도하는 일러스트가 담긴 노래책을 갖고 싶어 하는 소비자층이 증가할 수밖에 없을 것이라는 정세를 예측했다고나 할까. 그도 그럴 것이 이런 최신 노래책이 출판 시장에 첫선을 보이기 직전 암스테르담에는 이전까지는 상상할 수도 없을 만큼의 새로운 자본이 들어오기 시작했고, 그런 경제적 성장은 새로운 일거리를 찾아 몰려드는 인구의 증가로 이어져 자연스럽게 결혼 적령기의 남녀 수가 급증하는 추세였다. 예를 들어 1580년대에는 암스테르담에서 결혼하는 남녀 커플이 연간 300쌍에 지나지 않았지만, 반세기도 지나기 전에 그 숫자가 1400쌍으로 늘어났다. 늘어난 인구의 대부분은 젊은 층이었기 때문에 결혼 상대를 찾기 위한 사교 활동의 기회도 자연히 늘어날 수밖에 없었다.

노래 가사와 멜로디를 확인하기 위한 노래책의 본래 기능을 생각해 보면 이미지가 들어가 있는 것은 음악적인 기능을 보완하는 데 별로 중요하지 않다. 다만 시각적인 요소로 책이 잘 꾸며져 있으면 보기에 좋고 고급스럽다는 장점이 있을 뿐이다. 이런 부수적이고 장식적인 기능을 새롭게 선보였다는 이유만으로 보통의 노래책보다 몇 배나 비싼 이 한정판 일러스트 노래책을 갖고 싶어 하는 구매층이 늘어났다. 물론 이 트렌드의

9-4.
다피드 핀크본스, 〈방탕한 아들〉,
1608년, 22×31.2cm, 동판화, 암스테르담 국립미술관

첫 기틀을 잡은 층은 당연히 삽화 속의 등장인물들과 비슷한 젊은 남녀들, 즉 부모가 부유한 상인이었던 암스테르담의 신세대였다. 이는 해상 무역업의 발달로 암스테르담에 점점 자본이 몰리기 시작한 특수한 상황을 여실히 드러내는 것이다.

노래책의 일러스트를 그린 핀크본스가 제작한 다른 판화를 보면 음악을 통해 야외에서 교제하고 있는 남녀를 다룬 주제는 동일하다(그림 9-4). 전경에 보이는 춤추는 한 쌍의 남녀에게서 고조되고 있는 흥겨운 분위기가 느껴진다. 자세히 들여다보면 화면의 오른쪽에 주점 주인처럼 보이는 여인이 칠판 장부에 무언가를 적고 있다. 또 음주가무를 즐기고 있는 남

내밀한 미술사

녀 그룹을 뒤로 화면 왼쪽에는 한 젊은이가 주막에서 허겁지겁 달아나고 그 뒤를 쫓는 주모들의 모습이 보인다. 이는 성경에 나오는, 집을 나간 탕자가 세상에서 흥청망청 산 결과 무일전으로 쫓기는 내용이다. 인생에서 가장 아름다운 한때를 즐기는 것도 중요하지만 여흥을 즐기는 일에는 반드시 책임이 따르고 과소비로 모든 것을 잃지 않도록 해야 한다고 경고하는 것이다. 이는 새로운 경제 체제가 자리 잡고 있던 네덜란드 신생 공화국의 사회 현상을 반영하고 있는 듯하다.

내밀한
미술사

10

다우의 사실보다
더 사실적인 그림들

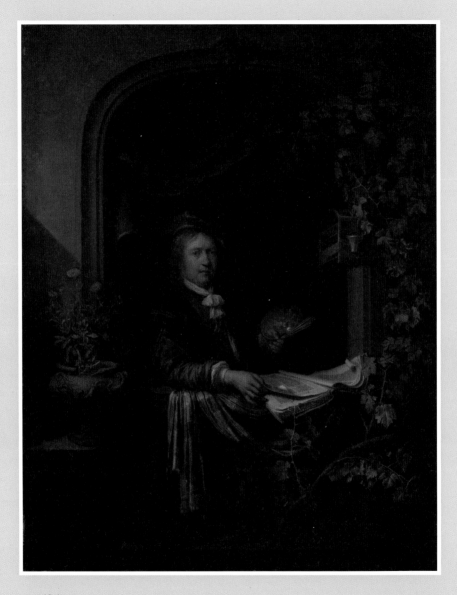

10-1.
헤릿 다우, 〈자화상〉,
1665년경, 49×29cm, 패널에 유채, 뉴욕 메트로폴리탄 미술관

렘브란트의 위대한 업적은 비단 그의 혼이 담긴 작품에만 국한되어 있는 것이 아니다. 그의 아틀리에에서 배출된 많은 정상급 화가들이 네덜란드 미술의 황금시대에서 주역이 되었던 점 역시 매우 중요하다. 그중 렘브란트의 첫 제자였던 다우는 레이던Leiden 정밀화의 창시자이자, 풍속화가로서는 유례없는 성공을 거둔 인물이었다(그림 10-1). 특유의 매끈한 붓질로 구현해낸 반짝거리는 표면과 세밀한 사물 묘사가 단연 돋보였기에, A4 용지만 한 작은 크기라고 해도 그의 작품은 당시 집 한 채 가격을 웃도는 엄청난 가격으로 거래되었다. 사실 그가 이런 정밀한 화법을 익히기까지는 스승인 렘브란트로부터 받은 영향이 크게 작용했다. 렘브란트는 노년으로 갈수록 대범하고 파괴력마저 느껴지는 붓질과 미완성한 듯한 느낌의 스타일로 점철된 작품을 그렸지만, 초기에는 매우 정교하고 세심한 화풍을 고수했고 과격한 움직임보다는 정지된 느낌의 화면을 주로 그렸다. 스승의 초기 양식을 있는 그대로 계승·발전시킨 다우는 렘브란트가 중년 이후 파산의 길로 접어든 것과는 대조적으로 경제적인 성공과 국제적인 명성을 거머쥐었다.

런던의 내셔널갤러리에 소장된 〈식료품 가게〉에서 잘 나타나듯, 다우는 스승으로부터 독립한 이후 아치형의 화면을 강조하는 벽감을 화면에 그리고 일상생활에서 흔히 볼 수 있는 장면을 함께 나타내는 자신만의 양식을 확립했다. 화면 왼쪽에서 들어오는 인공적인 광원을 통해 실내의 장면을 독특한 명암 효과로 처리했으며, 또 화면 구석이 보이도록 열려 있는 아치형의 화면은 마치 작은 무대와 같은 인상을 주기 때문에 등장하는 서민들 역시 무대 위의 배우처럼 보인다. 다우의 그림에서 하이라이트는 벽감 앞의 진열대에 놓인 사물, 야채, 동물 들을 사실 그대로의 모습으로 박진감 넘치게 표현한 데 있다(그림 10-2). 다우의 시선을 통해 그려

10-2.
헤릿 다우, 〈식료품 가게〉,
1670년, 58×46cm, 패널에 유채, 런던 내셔널갤러리

내밀한 미술사

진 모티브들을 눈으로 따라가다 보면 손에 만져질 것처럼 정교한 표현과 마주하기 때문에 자신도 모르는 사이에 화면 속으로 빨려 들어가는 기분이다.

이런 그림이 완성되기까지의 과정을 상상해보자. 이젤 앞에서 몇 가닥 안 되는 얇은 붓으로 몇 날 며칠이고 당근 껍질이나 양동이에 반사된 빛을 그려야 한다. 머릿속에 떠오르는 상상의 세계를 펼칠 수 있는 것도 아니고, 오로지 인간의 눈에 온갖 사물이 어떻게 비치는지를 집요하게 살피고 되뇌이며 붓질을 하는 것이다. 실내 구석에 놓인 빗자루를 완성하는 데도 사흘이 꼬박 걸렸다는 일화로 알 수 있듯이, 그가 작업하는 데는 상상을 초월하는 인내력이 필요했다. 아무리 작은 크기의 그림이라 해도 최종 완성까지는 엄청난 시간이 걸렸는데, 고가의 작품 가격은 당연히 이런 제작 과정에 대한 대가를 반영하는 것이었다.

사람의 솜털마저도 보이는 듯한 극사실적인 표현은 당시의 예술가들에게 존경받을 만한 미덕으로 받아들여졌다. 동시대의 화가이자 판화가였던 필립스 앙헬Philips Angel은(그림 10-3) 1641년 레이던 화가들을 대상으로 강연을 했다. 그때 다우는 레이던을 대표하는 중요한 화가로서 소개되었다. 스승이었던 렘브란트가 암스테르담으로 작업실을 옮긴 지 10년이 되는 때였고, 다우는 그동안의 피나는 노력을 인정받아 명성과 경제적 성공을 얻는다.

상업적인 보상과 예술품의 가치를 함께 논하는 것은 조심스러운 문제이기는 하나, 자유롭게 거래되는 미술 시장이 정착된 당시의 상황에서 상품 가치가 있는 작품을 계속해서 제작하는 일은 아주 당연한 시장 원리를 반영하고 있었던 것이다. 그런 면에서 화가의 성공이 어느 정도는 경제적인 성공과 직결되는 풍토가 이미 조성되어 있었음을 알 수 있다. 따

10-3.

필립스 앙헬의 『회화 예술 예찬Lof der schilder-konst』, 1642년, 책표지

라서 다우는 동시대의 화가들에게 성공을 거둔 화가, 즉 '원래 모습에 가장 가까울 만큼 외관을 그리는 일'을 완전히 마스터한 인기 작가로 회자될 수 있었다.

이런 현상은 미술 작품이 애호가들의 눈을 기쁘게 하고 감상자들의 욕구를 충족시켜야지만 유리한 조건에서 팔릴 수 있다는 논리가 이미 성립되어 있었다는 점을 시사한다. 예를 들어 실크 같은 직물의 촉감을 잘 표현함으로써 당시 사람들의 심미안을 크게 자극할 수 있었고, 현실 그대로의 사물이나 인물을 그림 속으로 옮겨놓은 것처럼 착각하게 만드는 화풍이야말로 감상자들을 압도하고 매료시킬 수 있었다.

다우가 그린 작품의 진가는 컬렉터들의 까다로운 선별 기준과 화상들의 상도가 일찌감치 뿌리내렸던 19세기 초의 영국 미술 시장에서도 통용되었다. 17세기 네덜란드와 플랑드르 지방 출신 작가들의 작품을 총망라해서 그 목록을 출판했던 영국인 화상 존 스미스는 다우의 작품에 대해 다음과 같이 평했다. "다우와 같이 작품을 정교하게 완성할 수 있는 화가들은 많이 존재하지만, 그의 작품에서 보이는 광택 나는 색채와 힘 있는 표현을 동시에 펼칠 수 있는 작가는 드물고, 그에 견줄 만큼 작품 속에 웅대함을 불어넣을 수 있는 화가는 아무도 없었다. 그야말로 모든 예술의 원리에서 따져봐도 완벽한 화가라고 할 수 있다. 화가의 이젤로부터 만들어지는 것 중에 가장 완벽하다고 할 수 있는 표현들은 기술과 노고 면에서 최고봉에 달했던 그가 아니었다면 불가능했을 일이다." 스미스는 공정한 작품 거래가 이루어질 수 있는 풍토를 조성하는 데 온갖 노력을 쏟았던 화상이다. 미술 시장의 동향을 꿰뚫고 있던 스미스는 10~15%의 일류 작품들은 가격 변동이 거의 없으나, 30~50%를 차지하는 이류 작품들은 가격 변동이 매우 유동적이고 가격도 쉽게 신용해서는 안 된다는

점을 컬렉터들에게 늘상 경고했다. 이런 정통한 화상의 식견에 비춰 보아도 다우의 작품은 매매 시 절대 손해를 보지 않은 확실한 경우로 분류되었던 것이다.

그러나 스미스의 확실한 보증이 있은 후 30년이 지나서 예기치 못한 반전이 일어났다. 미술 시장에서 오랜 시간 맹위를 떨쳤던 다우의 명성이 급격히 쇠퇴하게 된 것은 한 명의 미술 비평가에 의해 일어난 일이라고 해도 과언이 아니다. '빌렘 뷔르제Willelm Burger'라는 필명으로 많은 평론을 발표한 프랑스의 미술 논객 토레는 네덜란드 황금시대의 미술을 분석하고 자신만의 새로운 안목을 대중에게 소개하기 시작했다. 예를 들어, 오늘날 그 누구보다도 신비스러운 화가로 인정받는 페르메이르Johannes Vermeer는 토레의 전략적인 글이 없었다면 지금까지 잘 알려지지 않은 채 역사에 묻혀 있었을지도 모른다. 잊힌 작가들을 재평가하고 극적으로 미술사의 신화적인 존재로 탈바꿈시켰던 토레는 많은 인기를 독식하고 있던 기존의 유파나 작가들에 대해서는 그 나름대로 부정적인 시선과 불만을 강하게 나타내기도 했다. 토레의 글에 의해 인기가 급하락하는 화가들이 속속 늘어났는데, 그중 대표적인 이가 다우였다. 토레는 다우가 너무 눈에 보이는 사물을 묘사하는 데만 신경을 써서 환상성이나 신비함이 결여되어 있다는 점을 주된 이유로 들어 비판했다.

또 다른 이유로는 당시의 정치적인 상황과 부응하듯 진보적이고 혁명적인 것을 갈구하는 사람들 사이에서 미의식이 급격히 변화했던 것을 꼽을 수 있다. 미완성처럼 보이는 작품에 미학적인 의미를 두는 것이 당시의 유행이었는데, 꼼꼼히 완성하고 붓자국을 남기지 않은 매끄러운 느낌으로 마무리한 다우의 작품은 마네 이후의 근대 회화와는 너무나 대조적으로 인식된 게 사실이다. 토레의 미적 가치를 기준으로 보자면 완

벽하게 작품을 완성하기 위한 화가들의 노력과 인내는 결국 컬렉터들에게 그들의 정교함을 과시하고자 하는 목표였고, 예술은 그저 수단에 지나지 않았다. 한 발 더 나아가 화가들이 인내력을 발휘한 결과 무엇을 얻을 수 있었는지를 보이기보다는, 화가들의 인내력이 오용된 것을 단적으로 보여주는 예라고 비난의 화살을 퍼부었다. 이런 비평이 있은 후 완벽함을 추구해서 긴 시간 동안 작업하는 것과 예술성은 결코 비례하지 않는다는 견해가 생겨났다. 그리고 탄탄했던 다우의 작품에 대한 인기는 급격히 쇠퇴했다.

결국 19세기 중반부터 프랑스 회화의 기술적 혁신으로 유행하게 된 자유스러운 필촉이 점차 확산되면서 다우의 작품에서 보이는 '정교하고 매끄러운 붓자국'은 점점 더 설 자리를 잃게 되었던 것이다. 다우의 그림은 보고 있는 사람들이 작품에 사용된 재료로 에나멜을 연상할 만큼 표면이 매끄러웠다. 이런 특유의 광택감은 강렬한 필촉을 중요시하는 인상파 화가들의 작품에서는 존재할 수 없는 시각적 요소이다. 실제로 인상파 화가들은 물감을 팔레트 위에서 혼합시키지 않고 붓자국을 여러 번 내서 캔버스 위에 병립시키는 점묘법의 기법을 주로 사용했다. 19세기 이후 화가들에 의해 이 같은 필촉 분할법이 발명되고 난 후 살아 있는 붓자국을 중시하는 페인팅 기법이 주류를 이루게 된다. 그 결과 다우와 그의 제자들의 작품에 대한 인기가 폭락했고, 반대로 그 전까지는 열광적인 인기를 얻지 못했던 할스나 후기 렘브란트의 작품이 진정한 예술가의 혼을 느낄 수 있는 위대한 예술로 추앙받는 현상이 벌어졌다.

그러나 많은 시간이 흐르고, 토레의 평론이 특정 유파에만 치우쳐 있다는 것을 알게 된 후대의 미술사가들은 균형을 바로잡으려고 했다. 물론 19세기 후반에 일어난 미의식의 반전 현상은 토레라는 개인의 의견뿐

만 아니라, 혁명기의 어수선한 프랑스 정세를 여실히 반영했을 뿐 역사적인 사실을 왜곡했다고 볼 수는 없다. 그러나 역사를 이해하고 그림을 바라보는 시선에 얼마만큼의 공정성을 부여할 것인지, 그리고 개인의 다양한 가치 판단이 오직 한쪽으로만 몰릴 때 어떤 현상이 일어날 수 있는지에 대한 경각심을 지니고 있는지 꾸준한 자성이 필요하다. 미술사는 단순히 한 시대를 살다 간 예술가와 작품 그리고 그것들을 둘러싼 사회적 배경만으로 구성되는 것이 아니라, 시간의 경과에 따른 후세의 가치관 변화, 특히 예술가들이 자신의 현실과 신념 아래 작품을 재해석하는 것까지도 포함한다. 다우의 그림과 그에 대한 평가는 여태까지 변해왔고 앞으로도 더 긴 생명력을 갖고 변할 수밖에 없다.

11

스테인이 그린
술 익는 마을과 취객들의 천국

11-1.
도메니쿠스 판 베이넨, 〈로마의 네덜란드 화가단 세례식〉,
1680~1690년경, 65.2×51.8cm, 동판화, 런던 대영박물관

술은 예술가들의 가까운 벗이자, 작품을 만들어내는 원동력이기도 하다. 유명한 예술가들이 남긴 삶의 흔적을 좇다 보면 그들의 못 말리는 술 사랑이 전설처럼 남아 있는 경우가 많다. 프리드리히 빌헬름 니체Friedrich Wilhelm Nietzsche는 그의 처녀작인 『비극의 탄생Die Geburt der Tragodie』을 통해 예술가의 디오니소스적인 면과 아폴로적인 면을 구분해 대립 쌍의 구도를 만들었다. 이후 이 같은 미학 이론은 예술가의 성향을 분류하는 카테고리로 전용되었다. 냉철하고 빈틈없는 이성으로 그림을 그리는 아폴로적 유형과 늘 술과 여흥을 중시하며 그 감흥으로 예술을 하는 디오니소스적 유형의 두 부류로 나눈 것이다. 근면한 예술가가 되려면 음주가무와 같은 향락적인 습관에 발을 들이지 않는 편이 좋겠지만, 실제로 예술가들 중에는 작품을 위해 때때로 술의 위력이 필요하다고 예찬하는 이도 있다.

네덜란드 미술가들의 인생과 작품을 알기 위해 무엇보다 중요한 자료인 판 만더르의 『화가의 서』나 하우브라켄의 『화가들의 인생극장De groote schouburgh der Nederlantsche konstschilders en schilderessen』을 읽다 보면 음주 문화를 비롯해 화가들의 일상생활에 얽힌 여러 에피소드가 소개된다. 예를 들어, 판 만더르는 그림 유학을 떠나는 젊은 예술가들에게 이탈리아에는 술과 도박과 같은 향락의 유혹이 많다고 경고했다. 이는 늘상 술잔만 기울이는 스승 때문에 제자들이 그림보다 술을 더 많이 배우는 경우나, 그릇된 음주 습관 탓에 젊은 날의 재능을 제대로 살리지 못하는 이들의 경우를 그가 주변에서 의외로 자주 보아왔기 때문일 것이다.

경각심을 불러일으킬 만큼 심각했던 17세기 화가들의 무절제한 음주 문화는 로마에서 활동 중이던 '스힐데르스벤트Schildersbent, 네덜란드 출신 화가들의 집단'의 신입 회원 세례식에서 여실히 드러난다. 당시의 예식 모

습을 담은 소묘 작품과 판화가 아직까지 남아 있기 때문에 이때 실제로 벌어졌을 상황을 상상해볼 수 있다(그림 11-1). 우리에게 익숙한 3월의 공포스러운 신입생 환영회를 연상하는 사람들도 많을 것이다. 화면 중앙에는 와인의 신 바쿠스(그리스어로는 디오니소스)로 변신한 인물이 와인 통 위에 앉아 있고 그를 둘러싼 다른 회원들이 카니발 축제에 가까운 연회를 마음껏 즐기고 있다. 판화에 곁들여진 시구는 다음과 같다. "예술에 대해서는 다들 누구보다도 잘 떠들 수 있기 때문에, 누구도 슬퍼하거나 화내지 않는다. 머리에 꽃관을 쓴 신참 회원은, 제 몫으로 환영의 술을 한 잔 가득 마셔야만 한다. 와인은 이처럼 많은 사람들에게 기쁨을 선사하기도 하지만, 어떤 사람들로부터는 이성을 빼앗는 경우도 있다." 코가 비뚤어질 때까지 마시는 화가들의 환영 단합대회는 1620년대부터 100여 년간 이어져 왔다. 이런 긴 역사의 배경에는 고향을 떠나 로마에서 활동했던 네덜란드 예술가들이 음주 문화를 통해 자신들의 정체성을 확인하고 망중한을 달래며 상부상조했었기 때문이다. 그들의 문화는 열정적인 예술가가 갖춰야 할 필수 조건처럼 자리 잡았고, 화가들은 직업의식을 투철히 반영하듯 난장에 가까운 술판을 벌였다.

무절제한 음주 습관은 단지 외국 유학파 예술가들만의 문제가 아니었다. 대표적인 예를 들면, 얀 스테인Jan Steen은 하우브라켄의 『화가들의 인생극장』에서 소개된 전기를 통해 익살스럽고 술을 너무나 사랑하는 작가로서의 이미지를 굳혔다. 특히 그는 혼자 고독하게 마시는 타입이 아니라, 친구들을 모두 모아 왁자지껄하게 웃고 떠들며 마시는 것을 즐겼다고 한다. 화가로 활동하면서 주점을 경영했던 스테인은 자신의 가게에서 제일 중요한 단골손님은 본인이고, 프란스 판 미에리스Frans van Mieris와 같은 친한 동료 화가들 역시 늦게까지 벌어지는 호기로운 술자리를 떠나지

못했다고 전한다(그림 11-2). 스테인을 비롯해 동료 화가들이 그렸던 동네 술집의 광경을 떠올리면 역시 실제의 연회 분위기를 작품에 그대로 반영했던 것이 아닐까 하는 생각이 든다.

전기는 비꼬기라도 하듯이 예술가의 취기 가득한 삶을 지적하고 있지만, 실제로 술이 화가들에게 영감의 근원이었음을 고백하는 기술도 다수 존재한다. 예를 들어 판 호흐스트라텐은 예술가가 영감을 얻는 세 가지 방법 중 첫 번째는 신의 숨결을 빌리는 것이고, 두 번째는 시학을 접하는 것이며, 마지막 세 번째는 와인의 힘이라고 설명했다. 이런

11-2.
아르놀트 하우브라켄의 『화가들의 인생극장』에 소개된
프란스 판 미에리스(화면 상단의 왼쪽)와 안 스테인(화면
하단의 오른쪽)

방법을 통하면 평소에는 할 수 없는 기막힌 생각이 떠오르는 경우가 있다는 것이다. 그러나 마지막으로 예를 들은 와인의 힘은 예술혼을 불러일으켜 영감을 주는 것과 동시에, 유쾌함이 과해져 심한 장난으로 이어지거나 혹은 무기력해져 잠에 빠지는 경우가 있으니 주의해야 한다고 당부했다. 이는 아마도 본인의 경험에서 나온 충고였을 테고, 당시의 예술가들 사이에서 흔했던 술의 효용과 폐해를 솔직하게 말한 것이었을 터다.

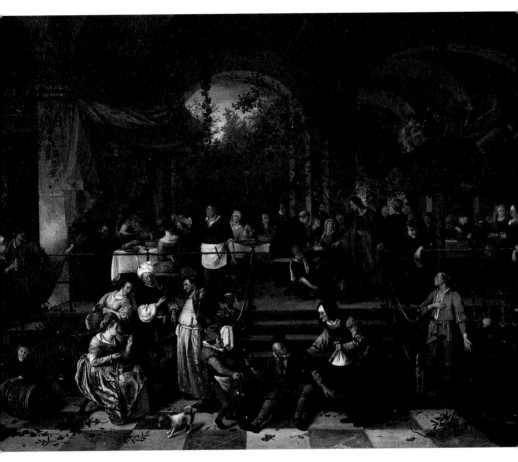

11-3.
얀 스테인, 〈가나의 혼례〉,
1672년, 63.5×82.5cm, 패널에 유화, 더블린 아일랜드 내셔널갤러리

　　　　　　　　　　　　　　　　　　　　내밀한 미술사

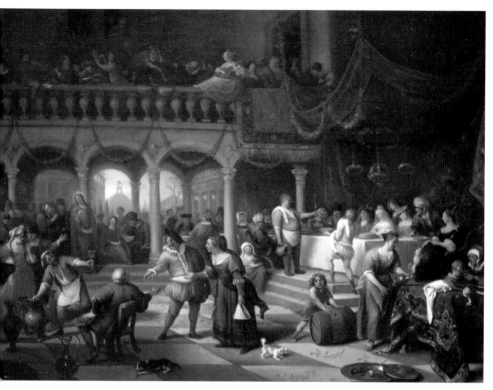

11-4.
얀 스테인, 〈가나의 혼례〉,
1676년, 79.7×109.2cm, 캔버스에 유채, 패서디나 노턴 사이먼 미술관

술에 대한 갈증을 해소하기 위해 매일 밤 음주를 즐기던 스테인은 자신의 작품에 술과 그와 관련 있는 인간 행태의 소재들을 많이 등장시켰다. 이것이 그의 화풍을 한눈에 각인시키는 브랜드처럼 자리 잡았고, 미술 시장에서는 마케팅 전략처럼 상용된 듯하다. 마치 가수 싸이의 뮤직 비디오에 한국인의 음주 문화가 코믹하게 나타나고 있는 것처럼, 스테인

11-5.
『술의 도시 혹은 취객들의 삶Syup-stad of Dronckaerts Leven, 1628년』에 삽입된 일러스트

은 떠들썩한 술자리에 있는 익살스러운 취객들의 행태를 누구보다 생생하게 그려내는 화가로 자리매김했다. 더블린의 아일랜드 내셔널갤러리에 있는 〈가나의 혼례〉는 신약 성경에서 그리스도가 대중 앞에서 일으킨 첫 번째 기적을 주제로 하면서도, 신비한 종교적 체험이나 경건함 대신 얼큰히 취한 사람들의 익살스러운 모습을 돋보이게 그렸다(그림 11-3). 마치 종교화를 패러디한 코미디의 한 장면처럼 보이는 이 작품에는 스테인도 등장한다. 화면 왼쪽의 계단 앞에서 그는 지인과 대화를 주고받고 있는데, 무르익어 가는 잔치의 분위기를 가장 잘 드러내는 취객의 모습으로서 자신

내밀한 미술사

을 각인시키고 있다. 그는 화가의 삶과 예술을 일체화한 작품을 여러 번에 걸쳐 제작했고, 심지어는 생전의 가장 마지막에 그려졌을 것으로 추정되는 〈가나의 혼례〉(노턴 사이먼 미술관 소장)에서도 자신의 모습을 생생하게 담아냈다(그림 11-4).

반면 17세기의 서적들은 음주의 악용을 경계하고 음주가 잘못된 생활 습관의 하나라는 경각심을 일깨워주는 장치로서 대중에게 전달되기도 했다(그림 11-5). 일상의 피곤함을 덜어주고 사람들에게 적당한 안정을 가져다줄 수 있다

11-6
뤼카스 판 레이던, 〈절제〉,
1530년, 16.5×10.8cm, 판화, 뉴욕 메트로폴리탄 미술관

는 이유에서 적당량의 음주는 긍정적으로 받아들여졌다. 그러나 폭음으로 발생하는 여러 문제점들은 결국 음주가 사람을 악하게 만든다는 인상을 사람들의 뇌리에 심어주었다.

비록 스테인이 애주가이긴 했으나 그의 작품에는 술의 남용과 악용이 사람들의 생활에 어떤 결과를 초래할 수 있는지 적나라하게 보여주는 장면도 많다. 삼대 이상의 대가족이 모인 자리에서 절제하지 못한 부모의 음주 행태와 그것이 아이들에게 끼치는 영향, 동네 주점에 모인 취객들의

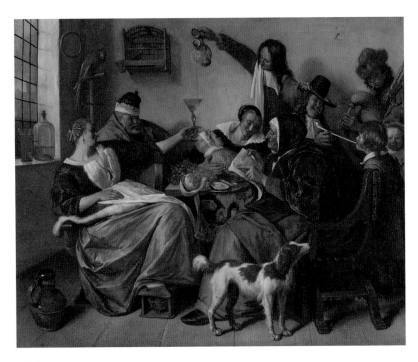

11-7.
안 스테인, 〈노인들은 노래하고, 어린이들이 피리를 분다〉,
1663~1665년경, 133.7×162.5cm, 캔버스에 오일, 헤이그 마우리츠하위스 미술관

소란 행위처럼 일상생활에서 흔히 볼 수 있을 법한, 술을 악용하는 남녀
의 어리석은 모습을 풍자하듯 그린 것이다. 술을 제어할 수 없는 본능이
악덕이라면, 그것을 바로잡기 위해서는 그 반대 개념이자 인간의 미덕인
'절제'가 중요시된다. 중세 이후의 '절제'는 금주를 의미했고, 이에 상응하
는 도상으로는 하나의 용기에서 다른 용기로 액체를 따르고 있는 여성의
모습이 사용되었다(그림 11-6). 예를 들면 스테인이 그린 〈노인들은 노래하

내밀한 미술사

고, 어린이들이 피리를 분다〉에서도(그림 11-7) 유사한 도상의 형태가 사용되는데, 이는 일반적으로는 음주와 금연을 권고하는 교훈적인 메시지로 해석된다. 무엇보다도 애주가로 알려졌던 스테인이 술과 관계된 주제의 그림에서 미덕과 악덕, 혹은 효용과 악용이라는 이중적인 구조를 사용했다는 점은 매우 흥미로운 사실이 아닐 수 없다. 이는 미술의 기능에 사람을 교화할 수 있는 도덕적 거울로서의 역할도 있었기 때문일 것이다. 스테인이 그리는 취객들의 천국은 유쾌한 희극 장면이기도 하지만, 우리를 돌아보게 하는 성찰의 장이기도 하다.

내밀한
미술사

12

페르메이르의 작업실로부터

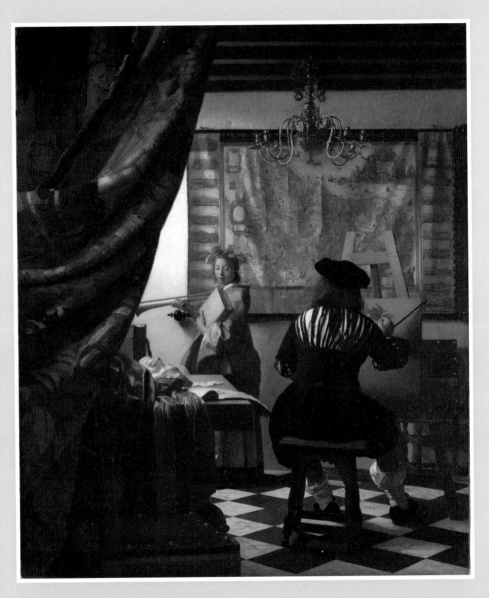

12-1.
페르메이르, 〈회화의 기술〉,
1662~1668년경, 130×110cm, 캔버스에 유채, 빈 미술사 미술관

렘브란트와 페르메이르, 이 위대한 두 명의 화가 중 한 사람을 선택해야 한다면 누구의 손을 들어줄 것인가? BBC 다큐멘터리 〈파워 오브 아트〉, 17세기 네덜란드의 미술과 역사를 파헤친 사이먼 샤마Simon Schama 교수의 『파워 오브 아트』, 그리고 페르메이르의 작품 〈진주 귀걸이를 한 소녀〉에서 영감을 받아 소설 『진주 귀걸이를 한 소녀』를 발표하고 세계적인 베스트셀러 작가가 된 트레이시 슈발리에Tracy Chevalier 가 이 주제를 놓고 각각 열띤 토론을 펼치고, 그 자리에서 영국 청중들을 대상으로 실제 모의 투표까지 하는 일이 최근에 벌어졌다. 역시 예상대로 결과는 팽팽한 대결 구도를 보였으며, 성향이 완전히 다른 두 대가의 작품을 놓고 우열을 가리는 것은 정말 어려운 일이었다. 오늘날 페르메이르의 절대적인 명성은 정말 기이한 현상이라 할 수 있다. 그도 그럴 것이 그는 사후 2세기가 넘도록 잊혔다가 어느 날 갑작스레 추앙받기 시작한 것이다.

흔한 자화상 한 점 남기지 않은 페르메이르의 일생 대부분은 베일에 감춰져 있다. 〈회화의 기술〉이라는 작품에는 작업실의 이젤 앞에 앉아 있는 화가의 뒷모습이 등장한다(그림 12-1). 후세 사람들은 얼굴을 보이지 않은 이 인물이 페르메이르일 수도 있다고 추측하는가 하면, 비교적 초기 작품으로 구분되는 〈뚜쟁이〉에서 익살스러운 웃음을 지으며 술잔을 들고 있는 젊은 남성이야말로 페르메이르일 것이라고 믿기도 했다(그림 12-2). 페르메이르는 19세기 말 이후 갑작스럽게 세상에 알려진 인물이다. 관련 사료가 매우 부족해서 탄생, 사망, 결혼과 같은 아주 기본적인 정보만으로 그의 삶을 추적해야 하는 어려움이 있었기에 페르메이르에 관한 이야기는 유독 많은 이들의 호기심을 자극해왔다. 그의 그림에서 영감을 얻은 문학 작품은 끊임없이 발표되고 있고, 요즘에는 영화화되는 일도 종종 있다.

고향인 델프트에서 거의 대부분의 시간을 보내며 가정을 꾸리고 작

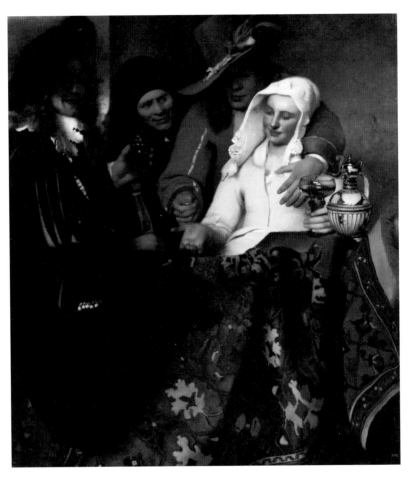

12-2.
페르메이르, 〈뚜쟁이〉,
1656년, 143×130cm, 캔버스에 유채, 드레스덴 고전 거장 미술관

내밀한 미술사

업을 한 것으로 보이는 페르메이르의 인생은 신교회와 시청이 마주 보고 있는 광장을 중심으로 매우 가까운 반경 내에서 모두 이루어졌다. 자신의 생가는 물론, 결혼 후 살았던 집, 가톨릭교로 개종한 후 다닌 비밀 예배당(당시는 프로테스탄트교가 국교여서 가톨릭교도들은 비밀 장소에서 예배를 보았다), 자신이 몸담았던 델프트 화가 협회의 건물 역시 이 광장 주변에 위치하고 있었다. 페르메이르는 평화와 고요함을 간직한 〈델프트 풍경〉을(그림 12-3) 그렸는데, 20세기 초반의 문호 마르셀 프루스트Marcel Proust는 자신의 장편 소설 『잃어버린 시간을 찾아서À la recherche du temps perdu』에서 "나도 글을 저렇게 써야 했는데……"라는 말을 남기며 페르메이르의 작품 앞에서 죽은 소설가를 통해 그 아름다움과 신비로움을 극찬했다. 도자기 산업뿐만 아니라, 네덜란드의 독립을 이끌어 정신적인 지도자로 자리를 굳힌 침묵공 빌렘의 무덤이 있는 곳으로도 유명한 델프트는, 1654년에 일어난 화약 창고의 대폭발로 인해 많은 시민들이 목숨을 잃고 순식간에 폐허로 변해버린 아픈 역사를 갖고 있다(그림 12-4). 그러나 페르메이르의 〈델프트 풍경〉을 본 사람들은 그 당시의 아픈 현실은 전혀 찾아볼 수 없고, 시공을 초월한 절대적인 아름다움만을 기억하게 된다.

카파(실크, 벨벳 종류의 직물)를 짜는 일을 했던 페르메이르의 아버지는 나중에 델프트 광장 앞에서 숙박업을 경영하기도 했다. 아버지가 세상을 뜬 다음 해에 페르메이르는 카타리나 볼네스라는 여인과 결혼하고 화가 협회에 정식으로 등록했다. 적은 돈에 불과한 협회 등록비를 몇 해 동안 체납했던 것으로 봐서, 화가 활동을 시작했던 무렵에는 금전적인 어려움이 상당했던 것으로 추측된다. 이 부부는 23년의 결혼 생활을 통해 14명의 아이를 낳았는데 그중 10명 정도가 생존한 것으로 알려져 있다. 대가족을 이끌어가야 했던 페르메이르는 자신의 작품을 만드는 일 이외

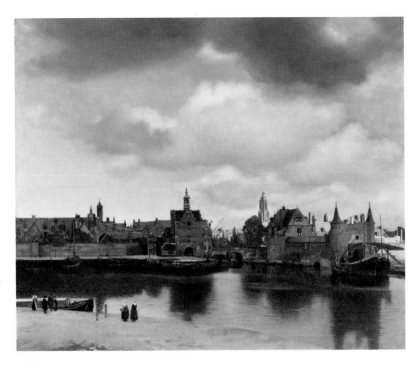

12-3.
페르메이르, 〈델프트 풍경〉,
1660~1661년경, 98×118cm, 캔버스에 유채, 헤이그 마우리츠하위스 미술관

에도 겸업으로 다른 작가의 작품을 취급하는 화상 일도 하면서 가장으로 서의 책임을 다하지 않을 수 없었다. 현실에서 펼쳐졌을 세상은 그의 작품 속 영원히 계속될 것 같은 침묵과는 정반대였을 테고, 대식구가 북적거리는 집 안의 한구석에서 작업에 매진했을 그의 모습이 상상된다. 페르메이르의 가족들은 경제적으로 넉넉하지 못했기 때문에 당시 재력가였던 장모의 집에 얹혀살며 도움을 받을 수밖에 없었다.

페르메이르가 그린 작품은 극히 적은 수가 남아 있을 뿐인데, 이는

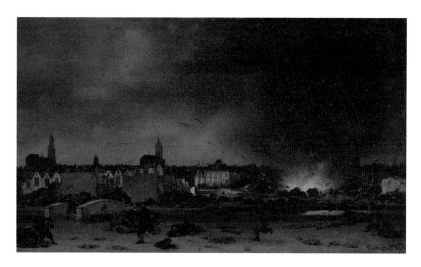

12-4.
에흐베르트 판 데르 풀, 〈델프트 화약고 폭발〉,
1654년, 36.2×49.5cm, 패널에 유채, 런던 내셔널갤러리

그의 철두철미한 제작 방식 때문이다. 처음으로 화가 협회에 등록한 1653년에서 사망한 1675년에 이르기까지 22년간 최대한 많이 그렸다고 해도 55점을 넘지 않았을 것이라고 학자들은 추측한다. 전문가들의 의견에 따라 다소 차이가 있기는 해도 오늘날 남아 있는 페르메이르의 작품은 33점에서 36점 정도로 추정되며, 영국의 여왕이 사는 버킹엄 궁전을 비롯하여 유럽의 11개 도시, 그리고 미국의 3개 도시에만 페르메이르의 작품이 소장되어 있을 뿐이다.

이런 숫자를 바탕으로 따져보면, 그가 그린 작품은 일 년에 채 두세 개도 되지 않았다는 결론에 도달한다. 화면이 작은 캔버스임에도 불구하고 시간이 이렇게 오래 걸린 이유로는, 일단 흠 하나 잡을 수 없을 정도로

12-5.
페르메이르, 〈편지를 읽는 푸른 옷을 입은 여인〉,
1663~1664년, 46.6×39.1cm, 캔버스에 유채, 암스테르담 국립미술관

내밀한 미술사

완벽함의 경지를 추구했던 그의 집념을 들 수 있다. 예를 들어, 동시대를 살았던 사람들은 페르메이르의 그림을 본 후 "가장 비범하고 가장 호기심을 자극하는" 작품이라고 호평을 남겼다. 시간에 쫓기지 않고 천천히, 그리고 집중하는 방식으로 작업한 그의 제작 속도는 렘브란트의 얼기설기하고 거칠게 붓을 놀리는 방식과는 매우 대조적이라 할 수 있다. 형태와 색을 통해 캔버스 위에 견고한 균형감을 나타내고자 끊임없이 노력했던 페르메이르의 화법은 작업 시간을 단축함으로써 대량 생산하는 이류 작가들의 것과는 완전히 다를 수밖에 없었다. 그리고 그가 최고가를 자랑하던 울트라마린을 안료로 아낌없이 쓸 수 있었던 것은 그의 작품이 광장 노천시장에서 거래되는 것이 아니라, 후원자가 그의 작품 대부분을 사들이는 조건의 제작 환경에서 일했음을 추측케 한다(그림 12-5).

1660년대에 들어와 페르메이르는 실내 풍속화의 고전이라 불릴 수 있을 만큼의 격조 높은 방식을 구축하게 되었다. 특히 사진 기술을 방불케 하는 그의 작품에서 관자觀者들은 무엇보다도 현실의 세계가 눈앞에 펼쳐지는 듯한 인상을 받는다. 이 시기는 그가 결혼한 지 약 10년쯤 되던 때이고, 델프트 화가 협회에서 이사로 선출되어 중견 작가로 활발하게 활동하던 때이기도 하다. 미를 창조하는 힘은 가장 아름다운 것을 잘 분별하는 예술가의 판단과 그것들을 조합하는 그의 능력에 달렸다고 볼 수 있다. 소수의 인물이 등장하는 실내의 정경에서도 고상함과 아름다움을 발견하고 그것들을 조화롭게 골라 선택하는 것이 페르메이르가 아니라 그 누구더라도 가능했을까? 특별해 보이지 않는 벽면이나 타일, 테이블의 위치, 천들의 색 대비와 자연스러운 구김은 일견 대수롭지 않은 것이지만 그런 것들을 통해 완벽함이 연출되고 있는 것이다.

그러나 작품의 질이 높아진다고 성공이 보장되는 법은 아니었다.

1672년 네덜란드는 프랑스의 침공을 받아 전쟁 상태로 돌입하게 되었고, 이 일로 공화국의 경제는 돌이킬 수 없을 만큼의 타격을 입게 된다. 주식시장에 이어 미술 시장도 완전히 붕괴되었고, 이 과정에서 많은 화상과 화가들이 파산할 수밖에 없었다. 페르메이르도 이 같은 대대적인 경기 침체로 인해 말할 수 없는 곤란함을 겪었던 것으로 드러났다. 페르메이르가 죽고 난 후 불과 마흔네 살에 10명의 아이들을 떠맡은 그의 부인은 극심한 생활고를 겪었다고 진술했고, 이후 파산 신청을 하는 지경에까지 이르렀다.

페르메이르가 생전에는 델프트 시를 대표하는 유망한 화가로 소개되었음에도 불구하고, 사후에는 그 이름이 거짓말처럼 묻히고 말았다. 이런 결과는 17세기 화가들의 전기를 편찬하고 네덜란드 미술의 황금시대를 집대성한 하우브라켄이 고의적이든 실수이든 간에 페르메이르를 그의 책 『화가들의 인생극장』에서 생략한 점이 커다란 요인으로 작용했을 듯하다. 이로 인해 완성미의 진수를 보여준 페르메이르의 화풍은 망각이라는 역사의 그늘에 가려지게 되었고, 그의 작품의 진가가 인정되기까지는 오랜 세월이 흘러야만 했다. 그러나 그 사이에도 파격적인 가격에 페르메이르의 그림이 매매되었던 점으로 미루어 보아, 모든 사람들이 알 만한 유명한 작가로 평가되지는 못했다 하더라도, 그의 그림에 기품이 넘친다는 것은 미술 애호가라면 누구나 인정했음을 알 수 있다.

이미 네덜란드와 프랑스인들 가운데 페르메이르의 작품을 본 적이 있는 미술 관계자들은 그 높은 수준에 주목하고 있었다. 그중 잊힌 화가 페르메이르를 다시 세상으로 불러들인 이는 빌렘 뷔르제(본명은 테오필 토레)였다. 그는 각종 자료를 모아 페르메이르의 생애 발자취를 재구성하고, 작품 목록을 만들었으며, 특히 1866년에 발표한 논문을 통해 19세기의

12-6.
페르메이르, 〈버지널 앞에 서 있는 여인〉,
1670~1672년, 51.7×45.2cm, 캔버스에 유채, 런던 내셔널갤러리

––––

프랑스의 미술 비평가 테오필 토레는 페르메이르의 회고전을 기획한 바 있는데, 〈버지널 앞에 서 있는 여인〉
은 그 회고전에 전시되었던 11점의 작품(이 중 오늘날 진품으로 인정받은 것은 4점이다) 중 하나다.

대중에게 페르메이르가 남긴 작품들의 위대함을 인식시켰다. 토레가 17세기 네덜란드 미술에 관심을 갖게 된 배경에는 그의 정치적 성향이 자리하고 있다. 그는 원래 공화주의자로 활동하던 인물인데 1849년 가담했던 쿠데타가 실패로 끝나자 국외 추방령을 선고받고, 프랑스 이외의 지역에서 미술과 관계된 일을 시작하게 되었다. 왕족과 귀족들의 전유물일 수밖에 없던 기존의 미술과는 달리 시민들의 생활에 깊이 뿌리내린 네덜란드 미술이야말로 공화정의 정신을 반영한 이상적이고 혁명적인 예술로 그에게 다가왔던 것이다.

그러나 여기서 주의해야 할 점은, 무조건 미적으로 뛰어나다는 점에서만 페르메이르의 작품이 평가되었던 것은 아니라는 점이다. 사실 관계를 대조해보면 토레의 욕망이나 이윤도 크게 작용했었다는 것을 발견할 수 있다. 그는 논문을 발표하기 전에 페르메이르의 회고전을 기획했고, 그때 이미 11점의 작품(이 중 오늘날 진품으로 인정받는 것은 4점에 지나지 않는다)을 전시했다(그림 12-6). 페르메이르를 비롯한 17세기 네덜란드 미술의 컬렉터이며 각종 자료를 모으고 분석하는 연구자, 그리고 그 작품들의 거래에 종사하는 화상으로서 1인 3역을 했던 그에게, 이런 일은 경제적 성공을 이룰 수 있는 기회이기도 했다. 토레처럼 심미안이 있는 이들은 자신이 눈독 들인 작품을 사들이고, 그것을 대중에게 선보이며, 전문적인 지식을 이용하여 그 작품과 화가에 대한 평판을 최대한 끌어올린다. 미술 시장에는 이와 같은 과정을 거친 뒤 작품 값이 천정부지로 뛰어올라야 많은 이익을 남길 수 있는 구도가 성립되어 있던 것이다.

작품의 크기도 작은 페르메이르의 실내 풍속화가 사람들로 하여금 호기심을 불러일으키고 영감을 떠올리게 하는 힘은 무엇일까? 잘 정제되고 철저하게 제어된 완벽함, 그리고 절대적인 미가 그 답이 아닐까. 단순

히 현실의 세계를 그대로 옮겨놓았을 뿐이라면 사람들의 이런 열광적인 반응은 이해하기 어렵다. 그렇다면 페르메이르가 남긴 유산은 무엇인가? 물론 그는 전 화파를 아우르는 강력한 힘을 화폭에 담은 화가는 아니었다. 실제로 그의 화풍에는 큰 변화를 시도한 흔적이 엿보이지 않는다. 그러나 작은 디테일 하나, 반사광 하나에 이르기까지 미를 판단하는 자신의 기준을 엄격히 적용시켰고, 그것에 만족하기 위해 절대 타협하는 법이 없었다. 그의 그런 붓자국을 보고 있으면 예술이란 단지 남의 것을 베끼거나 유복한 후원자의 마음에 드는 요소만 골라 그리는 것이 아니라, 오랜 시간을 들여 자신만이 그릴 수 있는 것을 확립하고 그 경지를 높여가는 것이 중요하다는 점을 가르쳐주고 있는 듯하다.

내밀한
미술사

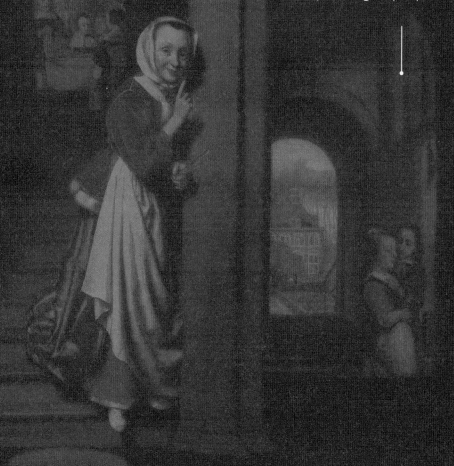

13

시공간을 초월하는 풍속화

13-1.
손응성, 〈고서〉, 1950년대,
53×65cm, 캔버스에 유채, 원주 뮤지엄 산

2013년 타계한 작가 최인호 씨는 「외삼촌 손응성 화백」이라는 에세이에서 "정자의 기왓장을 오페라글라스로 일일이 세어서 그렸고 나뭇가지들을 일일이 세어서 그렸다"는 일화를 소개하고 있다. 마룻바닥에 펼쳐져 있는 손응성의 〈고서〉는 이런 세밀한 기법을 그대로 보여준다. 세월을 머금은 종이의 얼룩과 당장이라도 읽어 내려갈 수 있게 정확히 쓰인 글자들을 보고 있노라면 먹의 향기가 캔버스 위로 전해 오는 듯하다(그림 13-1). 〈고서〉는 화중화畵中畵의 기법을 도입하여 서양의 풍속화를 연상케 하는 손바닥 크기만 한 엽서의 이미지를 책의 왼쪽 편에 그려 넣었는데, 한지와 나무 바닥이 주는 모노크롬적인 느낌과 대조되는 색상을 사용함으로써 화면에 생동감을 더해주고 있다.

　이 작품의 특징으로는 이미지와 텍스트가 균형을 이루고 있는 점을 꼽을 수 있다. 오른쪽의 텍스트는 두 가지 서적에서 인용되었다. 『명심보감』에 나온 부녀자의 네 가지 덕목 '부덕婦德, 부용婦容, 부언婦言, 부공婦工'의 일부와 함께, 조선 중기의 문신 신흠申欽, 1566~1628년이 쓴 『야언野言』가운데 조용히 눈 날리는 겨울밤 방에 앉아 화로에 차를 달이고 술이 익는 정경이야말로 인생의 즐거움이라고 노래한 구절이 그대로 옮겨져 있다(그림 13-2). 그러나 책장에는 고종이 즉위했을 당시의 연호 '광서 12년 병술'이라고 표기되어 있는 점으로 보아 출처가 각기 다른 구절들을 모아 구성했음을 알 수 있다. 반면에 왼쪽의 이미지는 17세기 무렵의 배우들이 연극 무대에 선보였을 법한 장면들, 특히 렘브란트가 살았던 바로크 시대의 네덜란드 풍속화와 유사한 장면이다(그림 13-3). 종이와 부채 등이 널브러진 실내에서 한 남자가 여인의 손을 잡으며 구애하고 있고, 여인은 이를 거부하는 듯한 몸짓을 취하고 있다. 화면의 오른쪽에는 열린 커튼 사이로 이 남녀를 목격하는 다른 여인이 등장한다.

13-2.
〈고서〉의 부분

13-3.
〈고서〉의 부분

내밀한 미술사

혹자는 손응성의 작품에 조선시대의 텍스트와 근세 유럽의 이미지가 공존하는 것을 어색하게 여기기보다는, 전통적인 문인화를 모던하게 해석했다는 인상을 받을 수도 있다. 〈고서〉에서는 서양의 풍속화 장면이 드러내는 그림적 전환pictorial turn과 한자 구절이 드러내는 언어적 전환linguistic turn이 팽팽하게 맞서고 있고, 이런 이중적인 대립 구조는 보는 이들의 호기심을 증폭시킨다. 매우 치밀하게 그려진 극사실주의적 화폭 속에서 무한히 확장하는 시공간을 체험할 수 있기 때문이다. 한 고매한 선비의 시구와, 오랜 세월에 걸쳐 많은 이들이 귀감으로 삼았을 도전적인 메시지, 또한 완전히 다른 문화 속에서 건너온 시각적 표현이, 서로 충돌하는 것처럼 보이면서도 미묘한 균형감을 이루고 있음에 틀림없다.

〈고서〉가 그려지기 300여 년 전, 암스테르담의 렘브란트 아틀리에에서 그림을 배웠던 니콜라스 마스Nicolaes Maes, 1634~1693년는 남녀의 밀애 현장을 목격하는 〈고서〉의 엽서 속 광경과 유사한 풍속화를 즐겨 그렸다. 특히 비밀스러운 남녀의 만남을 엿듣고 있는 주인공을 자주 등장시켰다(그림 13-4, 13-5). 1657년에 제작된 〈엿듣는 사람〉의 화면은 실내 기둥을 중심으로 좌우로 나뉘어 있고, 극적인 빛의 효과를 이용하여 계단 끝에 기대어 서 있는 하녀의 존재를 부각시키고 있다. 빈 와인 잔을 든 하녀는 한 손을 입에 갖다 댐으로써 자신이 남녀의 대화를 몰래 듣고 있음을 암시한다. 그와 동시에 그림 속에서 벌어지고 있는 흥미진진한 상황으로 우리를 안내하고 있다. 계단의 윗방에서는 여흥을 즐기고 있는 남녀 그룹이 눈에 띄고, 화면의 오른쪽 구석에는 남의 눈을 피하기라도 하듯 한 쌍의 남녀가 현관 부근의 부엌으로 들어가고 있는 모습이 보인다.

무엇보다도 이 작품에서는 남녀의 육체적인 쾌락을 암시하는 모티브가 그려졌다. 화면 앞쪽의 남자가 벗어놓은 강렬한 붉은색 상의와 검

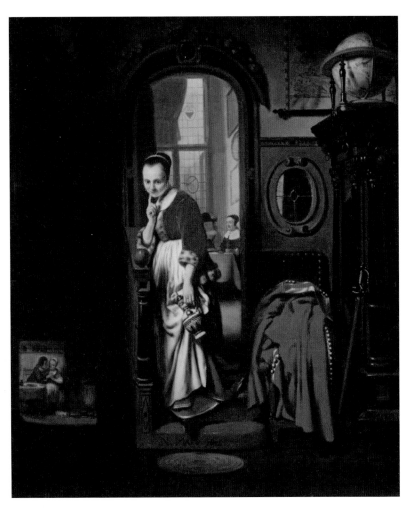

13-4.
니콜라스 마스, 〈엿듣는 사람〉,
1656년, 84.7×70.6cm, 캔버스에 유채, 런던 월래스 컬렉션

내밀한 미술사

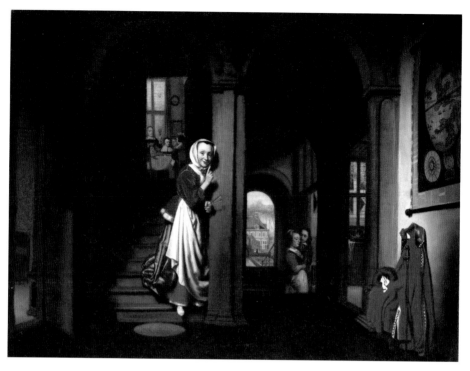

13-5.
니콜라스 마스, 〈엿듣는 사람〉,
1657년, 93×112cm, 캔버스에 유채, 도르드레흐트 미술관

은 그가 육욕을 충족시키기 위해 무방비 상태가 되었음을 알려준다. 또한
부엌의 고양이가 요리된 닭을 훔쳐 먹고 있는 장면 역시 부도덕한 사랑의
거래가 벌어질 것임을 짐작케 한다. 그러나 이런 은밀한 시각적 단서와 함
께 화가는 보는 이들에게 교훈적인 내용을 상징적으로 전달하기 위해 중
앙의 기둥 위에는 로마 신화 속 결혼의 여신인 유노의 흉상을 그려 넣기
도 했다(그림 13-7). 눈앞에 펼쳐진 남녀의 행동을 통해 궁극적으로 전달하

고자 하는 바는 결혼한 남녀의 도덕적 미덕이다. 〈고서〉의 엽서에서 남녀 간의 은밀한 장면을 목격한 순간이 포착된 것처럼, 마스의 그림에 등장하는 엿듣는 하녀 역시 시각적 수단을 통해 보는 이로 하여금 도덕적인 각성을 유도하고 있다.

손응성의 〈고서〉에는 원근감을 느끼게 하는 요소는 전혀 없고 화면의 평면적인 느낌만이 강조되었다. 동양 화가의 작품에서 일반적으로 보이는 구도적 특징이기에 책장의 좌우가 대립하는 느낌이 훨씬 효과적이다. 그와는 반대로 마스의 〈엿듣는 사람〉은 우리의 시선이 쉴 새 없이 캔버스 안쪽으로 깊게 이동하고 있음을 알게 된다. 치밀하게 계산된 원근법을 바탕으로 등장인물들과 그들이 처한 상황이 맞아떨어지게 배치했고, 그런 시선의 움직임에 따라 보는 이의 심리적인 변화까지 유도하고 있다. 이런 시각적 장치를 통해서는 도덕적인 메시지를 의식하게 되고, 현대를 사는 우리에게도 변함없이 내려오는 주제를 통해서는 동양과 서양 그리고 과거와 현재를 넘나드는 시공간을 발견하게 된다. 이것이야말로 미술 작품을 감상함으로써 얻을 수 있는 즐거움이라 하겠다.

14

둘이 만나 하나가 되기 위한 악수

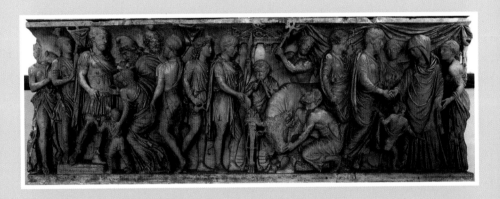

14-1.
로마 장군의 석관, 2세기 후반, 만토바 두칼레 궁전

붐비는 주말의 예식장에서 가장 먼저 눈길이 가는 것은 식장 입구에 세워진 신랑 신부의 대형 사진이다. 이 사진은 하객들에게 커플에 대한 강렬한 인상을 남기기 때문에 결혼 당사자들로서는 일생에 남을 만한 걸 작을 건지기 위해 여간 신경을 써야 하는 게 아니다. 다양한 연출이 가능한 고액의 스튜디오 촬영 패키지는 혼수품 목록의 우선순위에 들어가고, 웨딩 촬영은 본식만큼이나 중요한 행사로 자리 잡았다. 그뿐만 아니라 두 사람의 출발을 기념했던 이 사진은 신혼집에서도 가장 눈에 띄는 곳에 걸리는 주요 인테리어 소품이 된다.

노련한 사진작가들은 웨딩 촬영 세트장에서 커플의 다정하고 사랑스러운 분위기를 연출하기 위해 매 컷마다 자세를 바꾸라고 요구하고, 심지어는 시선 처리와 얼굴 근육의 움직임까지 지시한다. 의상과 소품 그리고 두 사람의 자세는 누가 보더라도 이 사진 촬영이 신랑 신부의 결혼식을 위한 것임을 알아볼 수 있도록 설정되어 있다.

물론 웨딩 촬영과 같은 풍습이 없었던 르네상스나 바로크 시대에는 신랑 신부 두 사람이 결혼 생활의 시작을 기념하기 위해 화가들에게 부부 초상화를 의뢰했고, 캔버스 위에 그려진 젊은 날의 모습을 영원히 간직하고자 했다. 혼례에 맞춰 그려진 그림 속에는 두 사람의 충실한 사랑과 번영을 기원하는 많은 상징적 기호들이 곳곳에서 눈에 띈다. 그렇기 때문에 결혼을 주제로 한 그림들이 전하는 메시지를 이해하기 위해서는 도상학적 의미와 그 당시에 중요시 여겨졌던 도덕적 관념들을 주시해서 살펴볼 필요가 있다.

서양 미술사에서 대표적으로 알려진 결혼식의 도상으로는 신랑 신부가 서로의 오른손을 내밀어 악수하는 자세가 있다. 물론 악수하는 행위는 오늘날에도 상호 간 신의를 나타내거나, 화해와 평화의 몸짓으로 통

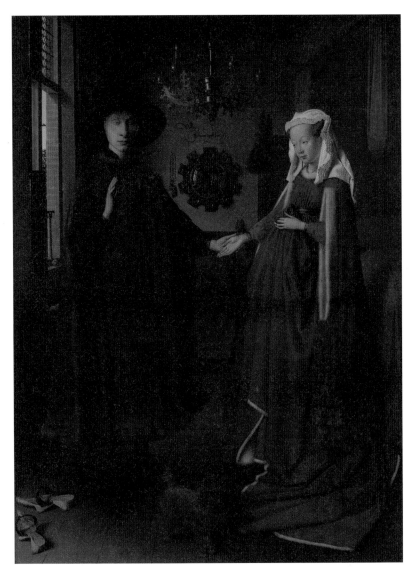

14-2.
얀 판 에이크, 〈아르놀피니 부부의 초상〉,
1434년, 82×60cm, 패널에 유채, 런던 내셔널갤러리

　　　　　　　　　　　　　　　　　　　내밀한 미술사

용된다. 그러나 결혼식에서 혼인 서약을 상징하는 신랑 신부의 악수는 죽음이 서로를 갈라놓는 그날까지 여생을 함께한다는 절대적인 의미가 담겨 있다. 또한 손을 잡는 행위는 두 집안의 더 나은 발전을 위해 혼인 관계로서 결속을 다진다는 의미도 내포하고 있는 것이다. 라틴어로 '덱스트라룸 융티오dextrārum iūnctiō'라고 불린 남녀 간의 악수하는 도상은 일찍이 로마시대 때부터 황제들의 결혼 기념 메달이나 귀족 부부의 석관을 장식하기 위해 사용되었고(그림 14-1), 그 후 근세에 이르기까지 중요한 시각적 의미를 계승해왔다.

각종 서양 미술사 입문서에 반드시 등장하는 대표적인 부부의 그림은 런던 내셔널갤러리에 있는 반 에이크의 〈아르놀피니 부부의 초상〉이다(그림 14-2). 마치 셜록 홈스가 범인을 찾아내듯, 미술사가들은 그림 속에 등장하는 모든 사물에 신비로운 커플의 사랑과 결속을 상징하는 의미가 담겨 있다고 믿어왔다. 그러나 자세히 들여다보면 신랑인 아르놀피니는 오른손이 아닌 왼손으로 신부의 손을 잡고 있기 때문에, 오른손을 내밀어 악수하는 전통적인 도상에서 벗어나 있다는 사실을 발견할 수 있다. 이 같은 단서는 이 그림을 매우 국한된 의미에서의 결혼 장면으로 단정지을 수 없다는 신중한 견해에 힘을 실어주게 되었고, 근래에는 좀 더 포괄적인 의미에서의 결혼 약속, 즉 약혼식에 가까운 설정으로 해석하는 것이 일반적이다.

16세기 말 홀치우스가 제작한 '결혼 3부작' 시리즈에는 오른손으로 악수하는 남녀 사이에서 혼인 서약의 증인인 결혼 중개인들이 등장한다. 커플의 연령대로 봤을 때 가장 젊은 한 쌍의 남녀는 한껏 치장을 하고 큐피드 앞에서 악수하고 있는 모습으로 등장하는데 이는 육체적이고 감각적인 사랑에 젊은 남녀가 이끌리고 있음을 시사한다(그림 14-3). 반면 순종

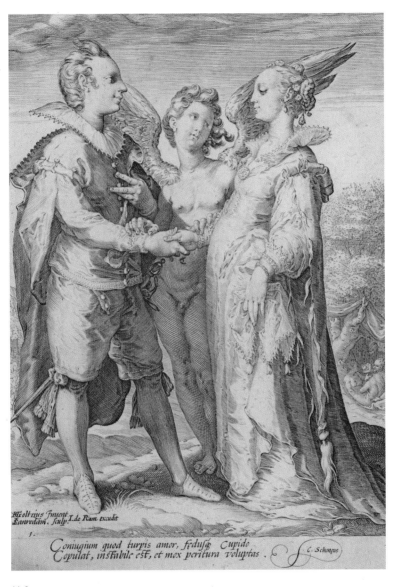

14-3.
헨드릭 홀치우스, '결혼 3부작' 시리즈 중 〈세속적인 사랑을 위한 결혼〉,
16세기 말, 23.5×16.2cm, 동판화, 암스테르담 국립미술관

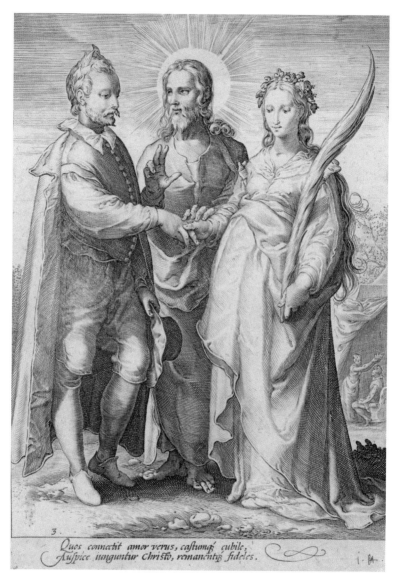

Quos connectit amor verus, castumque cubile,
Aufpice iunguntur Christo, remanentque fideles.

3

14-4.
헨드릭 홀치우스, '결혼 3부작' 시리즈 중 〈정신적인 사랑을 위한 결혼〉,
16세기 말, 23.5×16.2cm, 동판화, 암스테르담 국립미술관

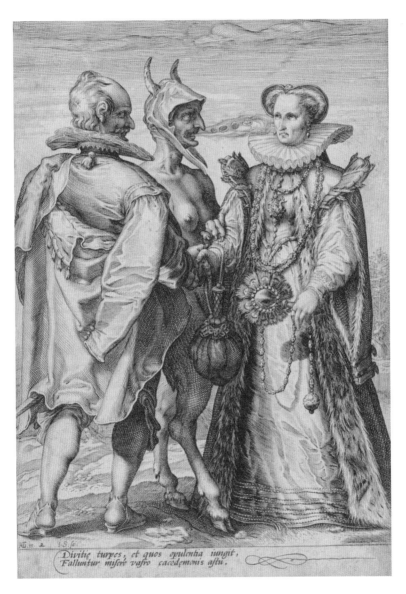

14-5.
헨드릭 홀치우스, '결혼 3부작' 시리즈 중 〈돈과 탐욕을 위한 결혼〉,
16세기 말, 23.5×16.2cm, 동판화, 암스테르담 국립미술관

하는 태도로 예수의 축복을 받고 있는 중년 커플은 모든 사람들로부터 존경받을 만한 부부의 본보기로 소개된다(그림 14-4). 마지막으로 주름지고 욕심 많은 노년의 커플은 경제적인 이윤만을 노리는 탐욕에 사로잡힌 인간의 모습을 부각시키는데, 추악한 사탄이 그 결혼의 중재자로 나섰다(그림 14-5). 극단적인 대비를 보여주는 이 시리즈로부터, 부부의 최고의 미덕은 탐욕을 버리고 육체적 유혹을 뿌리치며 종교적이고 순결한 사랑을 지키는 관계에 있다고 믿었던 근세의 도덕관을 읽어낼 수 있다.

'본다'는 행위는 배움이고, 작품을 바라보는 우리의 시선은 교육을 통해 자신에게 꼭 맞는 초점을 찾아간다. 미술관에서 진열된 도록을 넘겨보는 일, 전시장 한편에서 들려오는 도슨트의 설명에 잠시 귀를 기울이는 일, 작품과 함께 소개된 캡션의 글들에 눈길을 주는 일, 신문이나 블로그에 올라오는 미술 관련 기사를 무심히 읽는 일과 같이 무의식적이면서 사소한 습관들이 모여 그림 보는 방법의 밑거름이 된다. 타인의 눈을 빌려 작품을 보는 것이 처음에는 어색하고 부자연스러울 수도 있으나, 이런 과정을 통해 그림이 전하는 메시지를 이해할 수 있는 시각적 기억과 단편적 지식이 축적되는 것이다.

내밀한
미술사

15

지구본 앞의 두 철학자

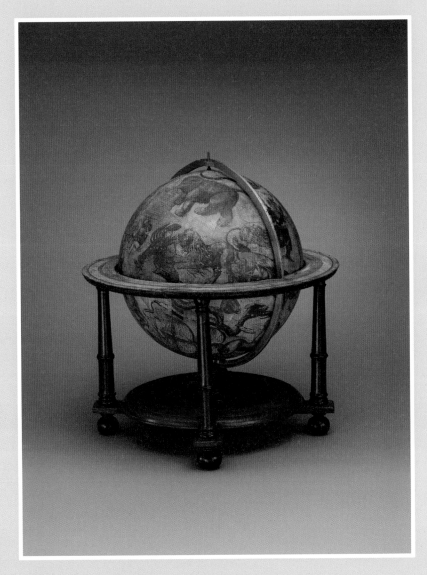

15-1.
빌렘 안스존 블라우, 〈천구의〉, 1621년 이후, 뉴욕 메트로폴리탄 미술관

국제 교류 관계의 행사에 어김없이 등장하는 지구본을 일상생활에 서는 좀처럼 보기가 힘들어졌다. 동네 시장에 늘어선 어린이 학습지 홍보 가판대에서나 가끔씩 볼 수 있을 뿐이다. 학습지를 신청한 아이들만이 받을 수 있는 알록달록한 작은 지구 모형에는 깨알 같은 글씨로 국가와 도시의 이름들이 빼곡히 쓰여 있다. 이 지구 모형은 완구로서의 기능만 남아 있을 뿐, 여기저기 돌려가면서 육지와 바다의 형태를 눈으로 익히기 위한 용도로는 거의 사용되지 않는다. 워낙 구글 어스와 같은 위성 영상 지도 서비스를 통해 지형과 건물의 입체 영상 이미지에 익숙해졌고, 지구본보다는 인터넷의 이미지로부터 많은 정보를 얻을 수 있기 때문이다.

한국에서 최초로 만들어진 지구 모형은 환재 박규수1807~1877년의 '지세의地勢儀'로 알려져 있다. 연암 박지원의 손자였던 그는 대원군 시절의 북학파로, 문호를 개방하여 외국과 통상함으로써 개화를 추진하자고 주장했다. 급진 개혁파들은 박규수의 사랑방을 드나들며 개화사상에 눈뜨게 되었는데 그중 젊은 김옥균의 세상 보는 눈을 완전히 바꾸어놓은 지구본 일화가 유명하다. 박규수는 지구본의 축을 돌리면서 거대한 제국 청나라가 늘상 부동의 자리에 있는 것이 아니라, 그 자리가 미국이나 조선의 것이 될 수도 있음을 알고 세상을 보는 새로운 시각을 키웠다. 또한 박규수는 자신의 천문학 지식을 발휘하여 막강했던 청의 세력이 쇠하고 있음을 알렸다. 그리고 기존의 고정관념에 사로잡혀 새 시대가 도래하는 것을 감지하지 못하는 어리석은 이들에게도 경각심을 불러일으켰다. 이 지구본 일화는 청나라에 의존하려던 수구당을 몰아내기 위해 1884년 12월에 일어난 '삼일천하' 갑신정변의 중요한 계기가 된 것으로도 잘 알려져 있다.

한편 서양에서는 대항해 시대 이후 육로와 해로가 함께 표시된 지구

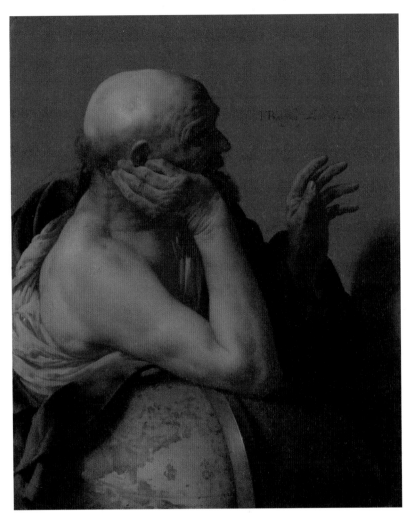

15-2.
헨드릭 테르브뤼헨, 〈우는 헤라클레이토스〉,
1628년, 85.5×70cm, 캔버스에 유채, 암스테르담 국립미술관

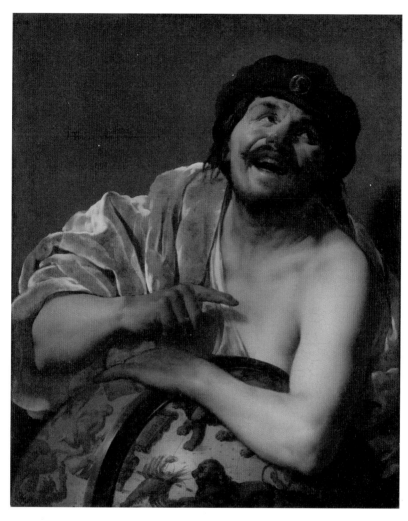

15-3.
헨드릭 테르브뤼헨, 〈웃는 데모크리토스〉,
1628년, 85.5×70cm, 캔버스에 유채, 암스테르담 국립미술관

본이 바닷길을 보기 위한 중요한 장치로 사용되었고, 17세기 초반 네덜란드에서는 해상로를 개척하고 동양과의 무역을 적극적으로 추진하기 위해 지도와 지구본 그리고 천구의가 다수 제작되었다(그림 15-1). 1595년에 네 척의 상선이 암스테르담을 출발해 긴 항해 끝에 자바 섬에 도착한 것을 시작으로, 17세기에 설립된 동인도회사는 아프리카의 희망봉에서 지금의 타이완에 이르는 광대한 범위에 걸쳐 무역 거점을 확보했다. 정확한 지리적 정보가 없이는 바닷길을 다스리는 것이 불가능했기 때문에 당시의 가장 앞선 과학기술로 지도와 지구본을 만들었다. 항해 중 발견된 지형들은 재빨리 최신판 지도에 기록되었고, 레이던과 프라네커르의 두 대학에서는 대형 지구본을 강단에 올려놓고 학생들을 가르쳤다.

헨드릭 테르브뤼헨Hendrick Terbrugghen의 〈우는 헤라클레이토스〉와 〈웃는 데모크리토스〉는 지구본을 모티브로 한 흥미로운 작품이다(그림 15-2, 15-3). 지구본은 그 희소성 때문에 신분을 상징하는 소장품으로서 부유층의 서재에 진열되었는데, 이런 지구본의 인기를 반영하듯 동일한 주제의 그림들이 비슷한 시기에 여럿 제작되었다. 그러나 그림 속에서는 단순한 장식품으로 등장하는 것이 아니라, 우리가 살고 있는 이 세상의 시각적 상징물로 등장하고 있다. 테르브뤼헨은 십 대에 이미 이탈리아로 유학을 떠났고, 강렬한 명암 효과를 극대화한 카라바조Caravaggio의 화풍에 영향을 받았다. 복잡하지 않은 구도 안에 소수의 인물을 큼직하게 그려 넣기를 선호했던 그는 호소력 짙은 자세와 표정을 통해 사실감 넘치는 표현을 끌어냈다. 특히 이 작품에서는 의상의 주름 사이로 반사되는 빛을 세심하게 그렸는데, 부드러운 벨벳의 재질감이 돋보인다.

그렇다면 왜 데모크리토스Democritos와 헤라클레이토스Heraclitus는 콤비처럼 함께 등장할까? 데모크리토스는 지구본 위에 왼손을 편안히 올

린 자세에서 오른손의 검지로 오른쪽 끝을 가리키며 입을 벌려 웃고 있다. 기원전 5세기에 활약한 그는 허무하기 짝이 없는 세상사에 매달려 사는 사람들을 보며 웃었다고 해서 '웃는 철학자'로 불렸다. 반면에 헤라클레이토스는 몸을 반쯤 돌리고서 지구본에 걸치고 있는 오른팔로 턱을 괸 자세이다. 왼손을 허공에 들어올렸고 무언가 심각한 이야기를 하는지 뺨에는 눈물이 흘러내리고 있다. 고대 그리스의 철학자 헤라클레이토스는 세속적인 학자들을 멀리하고 교훈적이며 난해한 내용의 철학을 펼쳤기에 '어두운 철학자'로 불렸고, 늘 턱을 괴고 고민하는 고독한 모습으로 표현되었다. 데키무스 유니우스 유베날리스Decimus Junius Juvenalis는 대조적인 두 철학자의 시선을 가지고 세상에 대해 다음과 같이 말했다. "한 발짝 내딛고 세상으로 나가보면 욕심과 허영에 가득 찬 인간들이 너무나 많기 때문에 헤라클레이토스는 울음을 터트렸고, 반대로 데모크리토스는 깔깔대고 웃기 시작했다." 즉, 후대의 저술가들은 헤라클레이토스의 울음은 세상의 부조리와 인간의 어리석음에 대한 연민으로, 그리고 데모크리토스의 웃음은 이것들에 대한 냉소로 해석했던 것이다.

'웃고 우는 철학자'라는 주제는 위대한 화가 루벤스가 젊은 날 성공할 수 있도록 중요한 계기를 마련해주기도 했다. 화가로서 본격적인 활동을 시작하기 전에 루벤스는 만토바 공작에게 고용되어, 펠리페 3세와 왕의 측근인 레르마 공작에게 티치아노를 비롯한 당대 유명 화가들의 복제품 7점을 선물하는 임무를 맡았다. 그러나 스페인으로 향하던 도중 그 그림들이 빗물에 심하게 손상되는 바람에 위기를 모면고자 〈데모크리토스와 헤라클레이토스〉를 그렸다고 한다(그림 15-4). 루벤스가 그린 이 그림은 당시 까다롭기로 유명했던 레르마 공작의 마음에 쏙 들었고, 루벤스는 이 일을 계기로 여러 점의 그림 제작을 의뢰받아 자신의 재능을 발휘할 수

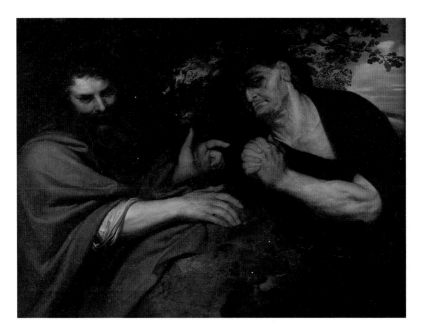

15-4.
페테르 파울 루벤스, 〈데모크리토스와 헤라클레이토스〉,
1603년, 125×96cm, 캔버스에 유채, 바야돌리드 국립조각미술관

있었다. 철학적 성찰이 담긴 웃고 우는 철학자의 모습은 권력자에게 '중
도'의 길이라는 메시지를 전하고 있는지도 모른다. 우리가 매일 아침 신문
이나 뉴스를 보며 박장대소를 하고 안타까움에 눈물을 흘리는 것과 마찬
가지로, 과거 사람들도 그림을 보며 세상을 바라보는 자신의 태도를 돌이
켜보았을 것이다.

　　이렇듯 우리가 사는 세상의 축소판인 지구본 앞에 선 철학자 두 명
의 태도를 통해 자신이 살아가야 할 길을 모색할 수 있기에 테르브뤼헨의
그림은 유독 매력적으로 느껴진다. 웃음은 절대적인 긍정과 미래에 대한

낙관만을 의미하는 것이 아니다. 울음 역시 단지 슬픔과 절망의 표현이 아니라 세상을 바라보는 따뜻한 연민의 마음에서 나올 수 있는 것이다. 고통과 아픔을 이해하는 낙관론자와 희망을 잃지 않는 비관론자는 상통한다는 말이 진리처럼 다가온다. 데모크리토스와 헤라클레이토스의 행동은 다르지만, 이 세상을 바라보는 따뜻한 마음만큼은 서로 소통하고 있는 것처럼 보인다. 세상에는 완전한 비극도 희극도 존재하지 않기 때문에 웃고 우는 두 철학자는 늘 함께 그려져야 하는지도 모르겠다.

내밀한
미술사

16

세네카의 죽음이 주는 교훈

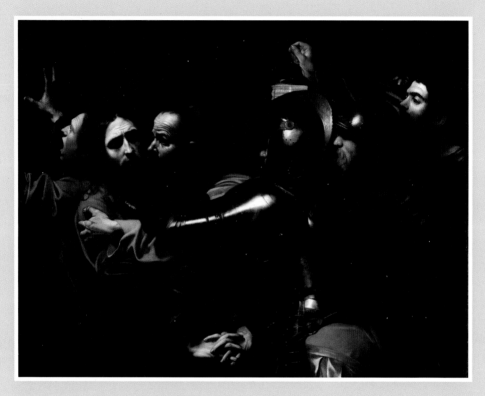

16-1.
카라바조, 〈그리스도의 체포〉,
1602년, 134×170cm, 캔버스에 유채, 더블린 아일랜드 국립미술관

1600년경 카라바조가 강렬한 명암의 대비를 이용해 마치 그림 속의 광경이 눈앞에서 벌어지고 있는 것처럼 극적으로 표현함으로써 화단에 혁신을 일으켰다(그림 16-1). 이 화풍은 이탈리아에서 그림을 배운 화가들에 의해 알프스를 넘어 네덜란드까지 전해지게 된다. 카라바조의 추종자들은 귀국 후 위트레흐트에 모여 자신들이 이탈리아에서 흡수한 미술의 최신 동향, 예를 들면 촛불이나 등잔불 같은 빛을 이용해 등장인물의 심리를 극적으로 그려내는 밤의 실내 정경을 집중적으로 그리기 시작했다. 특히 판 혼트호르스트는 위트레흐트에서 카라바조 풍의 그림을 그린 화가 가운데 대외적으로 잘 알려진 인물로서, 이탈리아에서 체류하던 당시에도 영향력 있는 후원자들의 비호 아래 작품을 제작했던 촉망받는 화가였다. 그는 카라바조의 독특한 화풍을 답습하고 모방하는 단계에 그치지 않았다. 인상이 너무 강렬했던 카라바조의 인물상을 좀 더 이상화한 형태로 바꿔 그렸고, 몸짓도 격하지 않게 우아함을 더했다(그림 16-2).

고향으로 돌아와 그린 그림 중에서는 로마의 황제 네로에 의해 처형된 대철학자 루키우스 안나이우스 세네카Lucius Annaeus Seneca의 죽음의 장면이 여러 점 전해진다. 특히 빛을 처리하는 데 탁월했던 판 혼트호르스트의 그림을 보면 중앙에 배치된 광원이 앞사람에 의해 차단되어 하이라이트 부분과 간접 조명의 효과가 잘 조화를 이룬다(그림 16-3).

푸블리우스 코르넬리우스 타키투스Publius Cornelius Tacitus의 『연대기Annales』 제15권에는 죽음 앞에서도 결코 두려워하지 않고 평정심을 지킨 세네카의 최후의 순간이 자세히 기술되어 있다. 네로의 명령을 받은 100명의 군사들은 세네카가 있던 별장으로 갔다. 그는 죽음을 피할 수 없다는 것을 알게 되었으나 조금도 동요하지 않고 자신의 유언을 받아 적을 나무판을 가져다달라고 요구했다. 하지만 이마저도 거부당하자 친구들

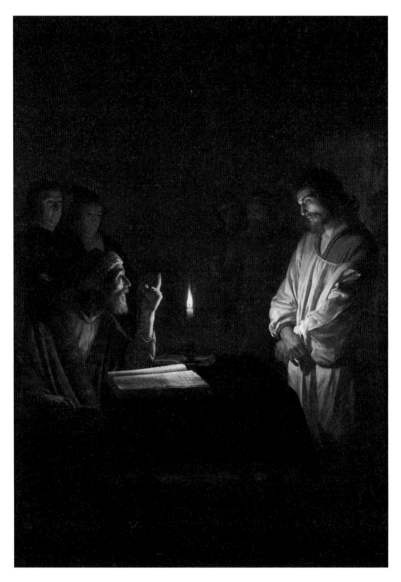

16-2.
헤릿 판 혼트호르스트, 〈대사제 앞의 그리스도〉,
1617년경, 272×183cm, 캔버스에 유채, 런던 내셔널갤러리

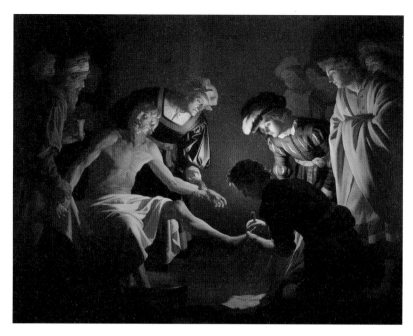

16-3.
헤릿 판 혼트호르스트, 〈세네카의 죽음〉,
1625년경, 195×245.5cm, 캔버스에 유채, 위트레흐트 센트럴뮤지엄

을 위해 자신이 남길 수 있는 것은 마지막까지 의연하게 살아 있는 모습뿐
이라는 것을 깨달았다. 그는 친구들이 자신의 이런 뜻을 잘 헤아려 지나
친 슬픔에 빠지지 않기를 당부했다.

　　타키투스가 전하는 바에 따르면, 판 혼트호르스트는 이미 연로했기
때문에 죽기 위해 처음에 시도했던 방법이 성공하지 않자 스스로 다리와
무릎에 있는 혈관을 끊어 최후를 맞이했다고 한다. 이 과정에서 세네카
는 친구인 푸블리우스 파피니우스 스타티우스Publius Papinius Statius에게
독약을 달라고 부탁했다. 그러나 이 독약의 성분마저 몸속에서 퍼지지 않

았기 때문에 결국 그는 따뜻한 물속에 자신의 몸을 담갔다.

판 혼트호르스트의 그림에서 세네카는 독배를 들고 있는 친구에게 무언가를 말하려는 듯한 몸짓을 하고 있다. 그의 양팔에서는 피가 흐르고 있고 무릎을 꿇고 앉아 있는 사람은 이 연로한 철학자의 왼발 혈관을 끊으려는 듯 손에 칼을 들고 있다. 또한 오른발은 이미 물속에 담겨 있다. 타키투스의 기술 속에 등장하는 상황대로인 것이다.

특히나 주목할 것은 어두운 실내 공간에서 촛불이 주는 명암의 효과이다. 짙은 푸른색에 광택이 나는 소재의 의상을 입은 청년이 들고 있는 촛불은 주변인들의 색이나 그림자에게까지 큰 영향을 미치고 있다. 인공적 광원인 촛불의 불꽃은 직접적으로 그려지는 대신 무릎을 꿇고 앉아 있는 사람의 얼굴에 가려져 있다.

아마도 판 혼트호르스트는 촛불이 주는 따뜻한 느낌의 명암 효과를 극대화하기 위해 등장인물과 장면을 재구성하지 않으면 안 되었을 것이다. 주인공인 대철학자 세네카의 오른발은 작은 세숫대야에 담겨 있고 전경의 남자는 그의 왼발을 잡고 집도 중이다. 세네카의 죽음은 자살이라는 매우 민감한 소재를 다루기 때문에 이 장면을 어떻게 보여줄 것인가가 화가에게는 어려운 과제일 수 있다. 그런 면에서 판 혼트호르스트는 절대로 흔들림 없는 노학자의 신념을 기독교적인 도상에 가깝게 그리는 것으로 해결책을 찾은 듯하다. 왜냐하면 이 그림의 구도는 그리스도가 자신의 제자의 발을 닦아주는 종교화와 매우 비슷하기 때문이다. 기독교에서 죄악으로 여기는 자살 장면을 종교적 교훈을 가진 도상에 가깝게 번안함으로써 오히려 감동적인 비극의 한 장면으로 바꿔 연출한 것이다.

판 혼트호르스트가 그린 것보다 약 10년 앞선 시기에 루벤스 역시 '세네카의 죽음'을 주제로 한 작품을 발표했는데 그의 작품은 고대 조각에

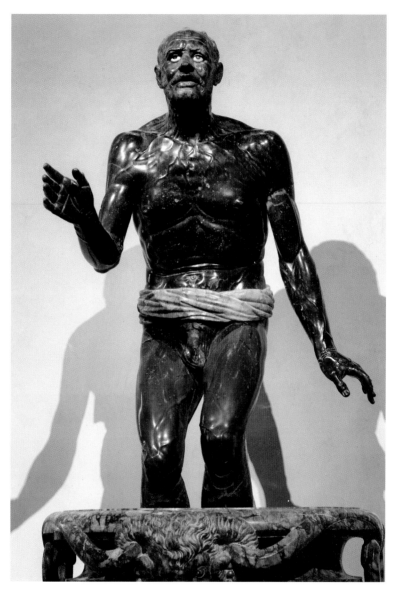

16-4.
로마시대의 복제본, 〈아프리카인 어부〉, 2세기경, 흑대리석, 파리 루브르 미술관

16-5.
페테르 파울 루벤스, 〈네 명의 철학자〉,
1611~1612년, 167×143cm, 패널에 유채, 피렌체 피티 궁전

화면 왼쪽에서부터 페테르 파울 루벤스와 그의 형 필립 루벤스, 유스튀스 립시우스, 요하네스 보베리우스

내밀한 미술사

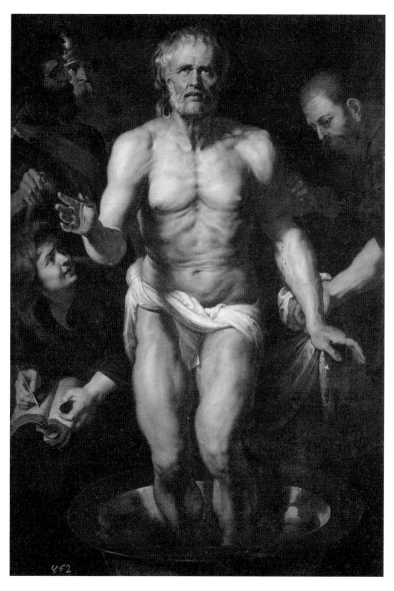

16-6.
페테르 파울 루벤스, 〈세네카의 죽음〉,
1615년, 185×154.7cm, 패널에 유채, 마드리드 프라도 미술관

대한 큰 관심과 학구적인 호기심에서 출발하고 있다. 세네카의 자세는 16세기에 발굴된 흑대리석 소재의 고대 조각품을 모델로 하고 있다(그림 16-4). 이 고대 조각은 발굴 무렵에 다리 부분이 손실된 상태였으며 시선은 위를 향한 채 한 손을 들어올려 무언가를 이야기하는 듯한 자세를 취하고 있었다. 사람들은 그것이 죽어가는 순간에도 철학적인 가르침을 남겼던 세네카의 모습일 것이라고 믿었다. 세네카의 정신을 계승하는 것이 당대 학자와 엘리트들 사이에서는 매우 중요한 관심사였고, 그로 인해 스토아 학파를 연구하는 열풍이 한창이었기 때문에 당시 사람들의 그와 같은 믿음은 당연한 것이었다. 특히 루벤스 이외에 그의 형을 비롯한 앤트워프 출신의 학자들을 그린 단체 초상화에서도 세네카의 석고 흉상이 등장하는데(그림 16-5) 이는 세네카의 초연하고 의연한 마음이 이성적인 학문을 추구하는 데 가장 중요한 덕목이자 본보기로 여겨졌다는 사실을 여실히 보여준다. 18세기에 들어와서 이 고대 조각은 죽어가는 세네카가 아니라 아프리카인 어부인 것으로 정정되었다. 실로 엄청난 반전이었다. 세네카의 인기를 반영하듯 발견 당시에는 그 조각이 세네카라고 그 누구도 믿어 의심하지 않았고, 그 결과 그 조각과 비슷한 자세와 주제가 미술 작품에서 자주 사용되었던 것이다.

루벤스는 보르게제 추기경의 소장품이었던 이 조각을 보고 큰 관심을 갖게 된 듯하다. 여러 장의 정교한 드로잉을 그렸고, 이후에는 상상력을 동원하여 자신의 머릿속에 있는 '세네카의 죽음'의 절박한 상황을 연출하기에 이른다(그림 16-6). 바닥에는 세네카의 저서가 놓여 있고, 비서는 고대 로마 남성의 덕성을 의미하는 '비르투스Virtus'를 다급하면서도 진지한 표정으로 받아 적고 있다. 네로가 보낸 병사들이 지켜보는 가운데 곁에 있는 의사는 인간의 하찮은 감정 따위에 동요하지 않고 품위 있게 죽고

자 하는 세네카의 의도에 따라 그가 가장 평화롭게 죽음을 맞이할 수 있도록 돕고 있다.

이 같은 세네카 열풍은 17세기 네덜란드에서도 마찬가지였다. 라틴어로 출간된 세네카의 저서는 바로 네덜란드어로 번역 출간되었고, 희극가들은 세네카가 남긴 비극 작품에 많은 영향을 받았다. 세네카의 비극은 유령·마녀·폭군이 등장하고, 잔인한 복수가 펼쳐지는 게 특징이다. 특히 윌리엄 셰익스피어William Shakespeare의 〈티투스 안드로니쿠스Titus Andronicus〉나 〈햄릿Hamlet〉 같은 연극 장면을 떠올리면 쉽게 이해되듯이, 극한의 상황에서 벌어지는 주인공의 감정을 생각하면 관객은 온갖 정념을 통해 고귀한 카타르시스를 느끼게 되는 것이다.

판 혼트호르스트의 그림이 전달하는 가장 큰 메시지는 놀람, 증오, 슬픔과 같은 정념이나 외부로부터의 부당한 자극에 절대 흔들리지 않는 초연함, 즉 세네카 철학의 정수라고 할 수 있는 아파테이아apatheia의 실천인 것이다. 죽음을 맞이하는 순간의 공포가 아니라 현자의 위로를 잊지 않고자 하는 마음에서 이 주제를 골라 주문하는 미술 애호가들이 많았을 것으로 추측된다. 세네카가 강조하는 도덕론은 '인간은 어떻게 살아야 하는가?'라는 문제를 정면 돌파하는 것이다. 자신이 믿는 가장 근본적인 덕은 이론적으로 무장된 철학자의 궤변 속이 아니라, 어떻게 험난한 삶을 살아야 하는지에 대한 스스로의 신념을 실천하는 데 있다. 판 혼트호르스트가 그린 〈세네카의 죽음〉은 촛불 앞에서 우리 자신을 돌아보고 있는 듯한 기분을 불러일으키고, 그 불빛의 느낌처럼 인생의 본질적인 목표를 온화하게 가르치고 있는 듯하다.

내밀한
미술사

17

벨테브레이와 하멜이 남긴 말과 글들

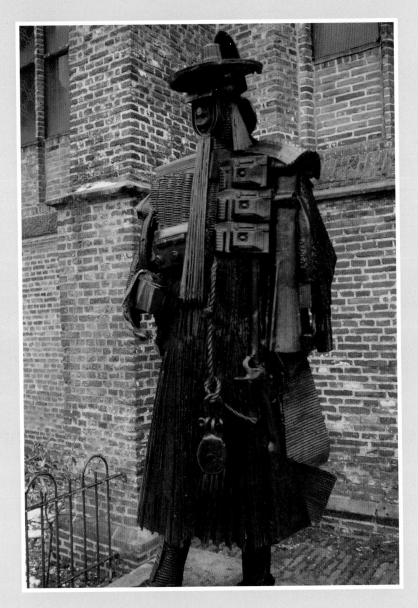

17-1.
엘리 발튀스, 〈안 얀스존 벨테브레이의 동상〉, 1988년, 청동, 더레이프

오른발에는 한국산 자동차, 왼발에는 동인도회사의 상선을 신은 얀 얀스존 벨테브레이Jan Jansz Weltevree의 동상은 조선시대의 사이보그처럼 보인다(그림 17-1). 서울 올림픽이 열리던 해 엘리 발튀스Elly Baltus가 제작한 이 동상은 네덜란드와 한국 양국의 우호를 상징하기 위해 벨테브레이의 고향인 더레이프 시와 서울 어린이대공원에 각각 설치되었다. 기운 배의 형상을 한 얼굴에 조선시대의 갓을 쓰고, 총기 제조술을 가르친 이력에 걸맞게 두 자루의 총을 옆구리에 휴대했다. 게다가 앞가슴에는 삼성의 로고가 들어간 카메라를, 그리고 등 뒤에는 구식 카세트 플레이어와 현대자동차의 부품 및 타이어를 주렁주렁 달고 있다. 평생 고국에 돌아가지 못한 벨테브레이의 어두운 이면을 잠시 잊고 좀 유쾌하게 풀어보자면, 얼떨결에 조선 땅에 도착한 혈기 왕성한 이국의 청년이 렌터카를 타고 종횡무진하며 카메라와 녹음기를 사용해 이국에서 벌어지는 일들을 생동감 있게 담으려는 모습처럼 보이기도 한다.

드라마 〈별에서 온 그대〉에서 외계인 도민준이 1609년에 조선 땅에 떨어진 것으로 설정되지 않았다면, 누가 뭐래도 1627년에 표착한 벨테브레이는 조선에 정착하고 귀화한 첫 번째 서양인이었다. 약 사반세기 뒤에 표류한 헨드릭 하멜Hendrick Hamel과 그 일행에게는 아버지뻘이 되는 연배였고, 박연이라는 이름으로 조선 사람들과 의사소통을 할 수 있었다. 그러나 그가 긴 세월 동안 조선인들과 나누었을 대화는 우리에게 전해지지 않았다. 안타깝게도 기록되지 않은 역사는 사라지기 때문이다.

한편 13년간 억류 생활을 한 하멜이 쓴 표류기는 처음으로 조선을 유럽에 소개한 서적이라는 점만으로도 낭만적인 해석이 덧붙을 여지가 충분했다. 그러나 동인도회사가 설립된 이후 약 2세기 동안 1600점이 넘는 다양한 장르의 출판물이 발표되었던 점을 감안하면, 가볼 수 없는 나

라에 대한 호기심을 충족시키고 기본 정보를 제공하는 근세의 기행문의 한 예로 평가할 수도 있다. 좀 더 넓은 틀에서 벨테브레이와 하멜이 조선에서 보낸 시간을 돌이켜본다면 거기에는 어떤 의미가 담겨 있을까. 네덜란드의 동인도회사 사료에 정통한 역사가이며 30년이 넘도록 신문사의 저널리스트로서 다수의 관련 저서를 집필한 룰로프 판 헬데르Roelof van Gelder 씨는(그림 17-2) 어떤 관점을 갖고 있는지 들어보기로 했다.

"하멜이 남긴 기록의 진의는 무엇이었을까요?" 암스텔 강이 눈앞에 펼쳐진 판 헬데르 씨의 자택을 방문해서 던진 첫 질문이었다. 그는 17, 18세기의 동인도회사 직원들의 글쓰기 방식부터 소개하기 시작했다. 이들 방식은 크게 두 가지 유형으로 나뉘는데, 첫 번째는 항해 일기를 쓰듯 특별히 자신의 생각을 담지 않고 일상에서 일어난 일을 간단히 습관처럼 적는 경우이고, 두 번째는 밋밋한 형식에서 벗어나 에피소드를 중심으로 내러티브한 성격의 글을 써 내려가는 경우이다. 『하멜표류기Journael van de ongeluckige voyagie van't jacht de Sperwer van Batavia gedestineert na Tayowan in't jaar 1653, en van daar op Japan, gevolgd door Beschryvinge van't Koninghrijck Coeree, 초판 1668년』에는 자신이 겪었던 일을 보고하기 위한 객관적인 기술뿐만 아니라, 서술적인 기법도 복합적으로 사용되었다. 스토리텔링을 바탕으로 한 원고라는 점으로 미루어 볼 때, 애초부터 출판 목적으로 쓰인 듯하다는 것이 판 헬데르 씨의 견해이다.

동인도회사의 활약상을 담은 책들은 이미 시장성이 충분했다. 특히 낯선 땅에서의 이색적인 모험담은 사람들에게 읽는 재미도 쏠쏠히 제공했기에 출판업자들도 관심을 갖고 있었다. 이 같은 상황을 염두에 둔 많은 선원들은 본사에 의무적으로 보고할 내용의 기록 이외에도, 귀국 후 출판될 수 있는 경우를 대비해 별도의 필사본을 만들었다. 틈틈이 쓴 원

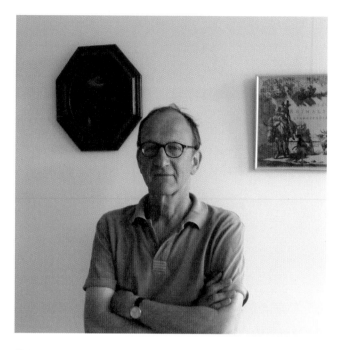

17-2.
룰로프 판 헬데르 씨는 동인도회사 선원들의 삶을 비롯해, 네덜란드 황금기의 경제구조 변화에 따른 문화와 사회의 격변기를 다각적으로 연구해왔다.

고를 모아 본국의 출판사로 가져가면 전체적인 구성을 다듬고 가필해주는 것은 물론이고, 쉽게 유럽 각국의 언어로 번역되기도 했다. 동인도회사의 업적이라고 하면 단순히 물건을 사고파는 무역 거래를 뛰어넘어, 선원들의 기록을 바탕으로 한 책들을 통해 정보와 과학적 지식을 널리 전파했다는 점을 들 수 있다.

막연한 낭만적 환상을 버리고 면밀하게 『하멜표류기』를 읽을 필요가 있다. 하멜의 집필 동기를 둘러싸고 조선에 억류된 기간 동안 발생하지 않

앗던 월급을 청구하기 위해서였다는 지적이 빈번히 거론되어왔다. 그러나 소식이 끊겼던 선원들이라 해도 밀린 임금을 청구할 방법은 얼마든지 있었기에, 굳이 책을 쓰면서까지 증명할 필요는 없었을 것이라고 판 헬데르 씨는 조심스럽게 말했다. 원조 글로벌 컴퍼니인 동인도회사의 사원 복리 제도는 상당히 앞서 있었다. 자료가 잘 보관되어 있어서 설령 선원들이 불모지의 감옥에서 대부분의 시간을 보낸다 해도 계약에 명시된 대로 연봉을 계산해 전액 지불했다. 사고를 당해 죽음을 맞이한 직원의 경우에는 가족이나 친척이 직접 회사를 찾아가 보상받을 수도 있었다. 무명 선원들의 삶을 오랫동안 추적해온 탓일까. 판 헬데르 씨는 오히려 젊은 나이에 먼 길을 떠나려고 결심한 청년들의 원초적인 동기에 좀 더 관심을 보였다.

"마치 러시안룰렛의 게임을 하듯 아슬아슬한 결정을 한 겁니다." 위험한 항해를 하고 낯선 이국에서 일하는 것에 대해 회의적으로 여겨 마땅히 포기했어야 할 이유가 낙관적인 요소들보다 훨씬 많았다. 아시아에 관한 온갖 공포스러운 소문을 들었을 테고, 위험한 항해를 마치고 다녀온 사람들의 경고도 숱하게 들었을 것이다. 무엇 하나 확실하게 보장되는 것이 없는 상황에서도 굳이 권총의 실린더를 돌리는 마음으로 승선했을 사람들. 독일과 스칸디나비아와 같은 주변 국가에서 지원한 사람들까지 합치면 네덜란드의 동인도회사가 제공한 취업 시장을 통해 아시아로 간 사람들은 100만 명에 이르고, 그들 대부분이 비슷한 결심으로 진로를 결정했을 것이다. 그들이 머릿속에 그리는 최상의 시나리오는 당연히 돈과 재물을 얻고, 게다가 사회적으로도 덕망을 누리는 위치에 오르는 것이었다. 그러나 그와는 정반대의 상황이 벌어져 인생의 커다란 실패를 맛보게 된다고 해도 전혀 이상할 것은 없었다.

그 누구도 당첨 확률을 예측하기 힘든 게임에 자신의 모든 운을 건 선

원들의 삶은 귀국 후 어떻게 달라졌을까. 넉넉한 임금을 밑천으로 고향에서 새로운 장사를 시작하거나 아니면 하멜처럼 낯선 세계에서 경험했던 일들을 책으로 쓴 후 그것을 자랑스러운 이력서 내지는 최고의 신용장으로 삼기도 했다. 유력한 상인이나 정치가들에게 책을 헌정해 운명을 개척하는 용감함, 조직에 대한 충성심, 그리고 신앙심과 성실함을 어필하여 절호의 기회를 잡고자 했던 이들도 있었다. 반대로 성공의 기회를 잡지 못한 사람들은 뒤틀려버린 이상과 현실 사이에서 번뇌하고 술과 싸움으로 여생을 보냈다. 그렇지 않으면 아예 위험천만한 일들로 가득한 박진감 넘치는 삶을 그리워하여 또다시 항해의 길에 나서 영영 돌아오지 않는 사람들도 있었다.

이 같은 절박한 선택을 하는 사람들은 무릇 처절한 생활고에 시달리는 계급뿐만이 아니었다고 판 헬데르 씨는 강조한다. 건강한 신체를 타고나고 충분히 교육의 혜택을 받았지만 자신의 미래를 위해 약간의 자금이 필요했던 청년들도 기꺼이 동인도회사의 직원으로 지원했다는 것을 거듭 확인시켰다. 200년간 건재했던 동인도회사가 해양 무역을 통해 남긴 유산은 줄곧 경제적인 가치로 환원되어왔다. 이용된 배의 수, 투자액과 이윤액, 화물의 무게와 재화의 수량처럼 숫자들만이 떠도는 성공 신화의 예찬 대상이었던 것이다. 그러나 판 헬데르 씨의 관점은 완전히 다르다. '100만 명이 갔다? 왜 그렇게 많은 사람이 갔을까?' 그는 이런 단순한 물음에서 출발해 선원들의 일대기를 찾아보기 시작했고 다음과 같이 단언했다. "벨테브레이나 하멜과 같은 청년들은 자신들의 눈앞에서 극명하게 삶의 희비가 교차하는 것을 목격했고 한숨과 탄식, 그리고 기대가 섞인 감정을 가슴에 품고 있었습니다. 이 같은 삶의 애환은 회사의 규모나 실적을 나타내는 숫자가 담긴 보고서만으로는 절대 이해할 수 없습니다."

"역사가들은 늘 한발 늦습니다." 그는 무명의 선원들이 남긴 말과 글

17-3.
요르그 프란츠 뮐러, 〈자화상〉, 17세기 말, 종이에 드로잉, 장크트갈렌 수도원 도서관

에 관심이 생기게 된 계기는 이쪽 분야를 연구한 지 한참 후에서야 찾아왔다고 밝혔다. 스위스의 장크트갈렌 도서관에서 우연히 동인도회사 직원이었던 독일인 요르그 프란츠 뮐러Jörg Franz Müller의 자필 원고와 드로잉들이 발견된 것이 그 시작이었다. 값비싼 가죽 바인딩 처리가 된 이 자필본을 열어보면 뮐러가 그린 자화상이 바로 등장한다(그림 17-3). 그는 펼쳐진 노트와 함께 펜과 잉크가 놓인 책상 앞에 서 있는데 손가락으로 자신이 머물렀던 아시아 곳곳의 지도를 가리키고 있다. 지도를 들고 있는 큐피드는 명예와 영광을 상징하는 월계관을 그의 머리 위에 씌워주려 하고 있다. 20세기를 사는 우리의 상상 아래 탄생한 사이보그 모습의 벨테브레이 동상과는 전혀 다른 진지함과 근엄함이 엿보이는 연출이다. 여백에는

다음과 같은 글귀가 써 있다. "바다와 땅이 입은 신의 은혜가 있었기에/ 많은 진귀한 물건들을 보고 명예도 추구했다/ 재물과 돈을 위해/ 세상의 구석구석을 찾아다니며 여행했다/ 그 세상으로 인도해준 나의 창조주에게 감사한다." 인생의 큰 관문을 지나고, 이윽고 자신이 걸어온 길을 성공적으로 평가하는 데서 안도감이 느껴진다.

그러나 이런 해피엔딩을 암시하는 글은 판 헬데르 씨가 만난 숱한 이야기의 일부분에 지나지 않는다. 예를 들면 2005년부터 진행하고 있는 프로젝트는 동인도회사를 거쳐 간 삶들이 담긴 방대한 수장고의 빗장을 여는 일과 같았다. 영국과의 분쟁이 있을 때마다 포획되었던 네덜란드의 배에는 선원들과 그의 가족들 간의 유일한 연락망이었던 많은 편지들이 실려 있었다. 그러나 끝내 배달되지 못한 4만여 통의 편지는 현재 런던의 국립문서보관소에 보관되어 있다(그림 17-4). 이 서간문들의 존재를 확인한 판 헬데르 씨는 이후 수취인에게 전달되지 못한 편지들을 하나씩 복원하여 역사적인 해석을 더하고 있다. 그가 가장 통감한 내용은 남편이 아시아로 떠난 후 남은 가족을 부양해야 했던 여인들의 사회적인 지위와 그녀들이 각박한 현실에서 살아남기 위해 벌인 처절한 투쟁이었다. 부인들은 항해 중 재난을 만난 남편이 돌아오지 못하는 경우 혹시나 연락이 닿을까 싶은 기대감에 계속해서 편지를 보내보기도 했다. 막막한 생활고를 해결하기 위해 친척들에게 가서 돈을 빌려 왔다는 내용을 담거나, 더 급박한 상황에서는 집안 살림을 다 처분하고 집도 팔았다는 가슴 아픈 소식을 쓰기도 했다. 이런저런 방법을 동원해도 문제를 해결할 수 없으면 아이들은 고아원에 보내고 자신은 윤락녀나 부랑자의 길을 택할 수밖에 없었다. 거대한 자본의 형성과 영광스러운 역사에만 초점을 맞춘다면 등장할 기회조차 주어지지 않는 이야기들이다. 판 헬데르 씨가 벨테브레이와 하

17-4.
영국 해군이 포획한 네덜란드 상선에서 발견된 4만여 통의 편지, 런던 국립문서보관소

멜의 이야기를 시작하며 선원이 되고자 했던 대부분의 사람들이 '러시안 룰렛'과 같은 삶을 선택했다고 비유한 이유도 바로 여기에 있었던 것이다.

우리에게는 간단히 '하멜표류기'로 알려져 있지만 하멜이 남긴 글의 원제는 다음과 같이 길다. '1653년 바타비아발 타이완행 스페르베르호의 불행한 항해 일지'. 무릇 조선과의 인연만을 중시한 관점 아래 사료로서 이 글을 취급한다면 묻혀버릴 수 있는 이야기들이 너무 많다. 생사를 같이했던 모든 승선인들, 그리고 그들을 기다리고 있었을 가족들의 상황을 종합적으로 그려볼 필요가 있다. 벨테브레이와 하멜이 남긴 말과 글은 그렇게 큰 그림 속에서 읽혀야만 한다.

내밀한 미술사

미스터 식스 이야기 I

18-1.
렘브란트, 〈얀 식스의 초상화〉,
1654년, 112×102cm, 캔버스에 유채, 암스테르담 식스 컬렉션

자신의 거실에 르네상스 바로크 시대의 작품을 걸고 사는 사람들은 전 세계를 통틀어 매우 찾기 힘들다. 그것도 한 미술관의 등급을 좌지우지할 만한 거장의 그림, 예를 들어 렘브란트의 걸작 정도가 되면 훨씬 더 진귀한 일이 된다. 그런데 그것 이상으로 더 경이롭게도 렘브란트가 그린 그림의 모델과 똑같은 이름을 350년 가까이 지키며 사는 사람들이 있다. 1654년 렘브란트가 그린 초상화의 주인공은 얀 식스인데, 그 가문의 장손들은 한 명도 빠짐없이 자신의 조상과 같은 이름을 세습했다(그림 18-1). 식스 가문의 10, 11대 손은 아직도 초대 식스가 살았던 암스테르담 218번지의 집에서 렘브란트와 할스를 비롯한 17세기의 예술품과 더불어 일상생활을 하고 있다(그림 18-2). 특히 11대 식스는 일찍부터 세계적인 미술 경매 회사 소더비에서 10년간 경력을 쌓고, 현재는 암스테르담에서 바로크 시대의 작품을 주로 다루는 기민한 아트 딜러로 활약 중이다(그림 18-3). 그는 세계에서 유례없는 컬렉터이며 미술 시장에서 과감하게 자신의 안목을 믿고 그림을 고른다. 그런 그와 렘브란트의 그림과 함께하는 삶에 대해 이야기를 나누었다.

　　렘브란트의 친구 식스는 네덜란드 황금시대를 대표하는 지성인이었다. 또한 신흥 귀족으로 발돋움하기에 충분한 정치적 역량과 예술적 소양을 두루 갖춘 이상적인 엘리트이기도 했다. 일흔이 넘어서 암스테르담의 시장을 역임하기도 했던 식스는 정치가로서의 공적뿐만 아니라, 문인으로서 많은 시와 희곡 등을 집필한 것으로도 유명하다(그림 18-4). 띠동갑 친구였던 식스는 험난했던 렘브란트의 삶과 예술을 이해하는 조력자로서의 역할을 톡톡히 했다. 특히 렘브란트의 개인사는 1642년에 〈야경〉을 완성한 이후로 줄곧 하향 곡선을 그리다가 급기야 개인 파산을 신청하는 지경에까지 이르렀다. 식스는 친구의 경제적 어려움을 돕기 위해 렘브란

18-2.
암스테르담 218번지에 위치한 식스 가의 내부, 20세기 초반, 암스테르담 고문서보관소의 자료

트에게 많은 돈을 빌려주고 몇 번이고 작품을 주문하는 관대함을 보였다.

렘브란트는 식스의 사려 깊은 눈매와 의지가 강해 보이는 입가를 강조하고 자신과의 개인적인 친밀함을 반영해서 신뢰감이 느껴지는 반신 초상화를 완성했다. 몇 세기가 지나도록 미술 애호가들은 렘브란트가 그린 남자 초상화 가운데 최고의 걸작품으로 식스의 이 초상화를 꼽는 데 주저하지 않는다. 사실 렘브란트만큼 모델의 내면적이고 심리적인 상태에 민감하게 반응한 화가도 없었다. 한순간에 칠해질 눈썹과 눈꼬리의 마지막 붓질조차도 그의 심층적인 관찰에서 비롯된 것이었다. 눈과 마음으로

내밀한 미술사

18-3.
화상인 11대 식스

읽힌 모델의 내적·외적 형상은 화가의 손끝 신경에 도달하는 즉시 붓끝으로 전달되었다. 평범한 화가가 식스의 공적인 이미지를 강조하려고 했다면 당연히 검은색 정장 차림의 공직자를 그렸을 것이다. 그러나 렘브란트의 그림에서 식스는 여가를 이용해 잠시 말을 타고 친구 집을 방문한 듯한 사적이고 친숙한 복장으로 등장한다. 한 손에 장갑을 끼고 있는 자세를 보았을 때 방문을 마치고 자리를 떠나려는 순간을 포착한 듯하다. 노련한 배우가 관객을 의식하지 않고 연출한 자연스럽고 세련된 모습이다. 일정한 형식에 구속되지 않은 니콜로 파가니니Niccolo Paganini의 카프

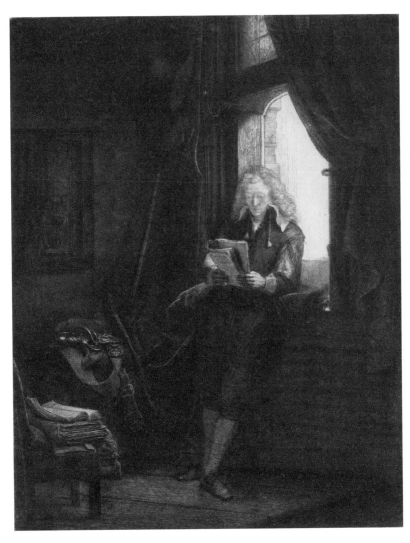

18-4.
렘브란트, 〈서재에서 자신의 시간을 즐기고 있는 얀 식스〉,
1647년, 24.4×19.1cm, 동판화, 암스테르담 국립미술관

내밀한 미술사

리치오 연주처럼, 캔버스 위에서 춤추는 렘브란트의 거친 필촉은 식스의 자연스러운 자세에 활력을 불어 넣고 있다. 모델의 왼쪽 어깨에 걸쳐진 빨간 의상의 장식과 장갑 부분에는 붓이 지나간 흔적만 남아 있을 뿐이다. 이런 자유로운 붓놀림이야말로 지적인 식스에게 어울리는 젠틀맨의 행동 미학을 표현하고 있다고 해도 과언이 아니다. 식스의 몸짓은 가식과 억지로 점철된 저속함이 아니라 태어날 때부터 몸에 밴 듯한 유유자적한 아름다움 그 자체인 것이다. 주세페 카스틸리오네Giuseppe Castiglione의 『궁정인 Il Cortegiano』에서 강조된 '스프레차투라sprezzatura, 힘들게 노력하는 모습을 보이지 않고도 최상의 우아함과 세련됨을 표현하는 능력'에 가장 근접한 네덜란드의 초상화로 이 작품이 꼽히는 이유도 바로 여기 있다.

렘브란트는 초상화를 통해 서른일곱 살의 식스를 영원불멸하게 만들었다. 우리 세대의 젊은 식스는 내년이면 그림 속의 모델과 거의 같은 나이가 된다. 그는 아침에 눈을 떠서 그 초상화를 볼 때마다 '내 이름은 얀 식스!'라고 되뇐다고 한다. "이 그림에는 메시지가 담겨 있습니다. 얀 식스는 열정을 가지고 있어야 하고, 늘 법도를 지켜야 하고, 명성에 걸맞는 지식을 갖고 있어야 한다는 메시지 말입니다. 물론 나는 그림 속의 얀 식스에게 묻습니다. '이건 말도 안 돼요. 어떻게 400년 전에 태어난 당신의 이름을 물려받은 사람이 이렇듯 계속해서 존재해야 하는 거죠?' 나는 얀 식스로서 매일매일 그 이름값을 증명해야만 하는 숙명을 안고 있습니다."

넘쳐나는 예술품 속에서 자란 그가 선택한 길은 옛 거장들의 그림을 거래하는 일이었다. 이는 그의 삶이 낳은 가장 자연스러운 결과인지도 모른다. "지금 같은 세상에서 고화에 관심을 갖고 비즈니스를 하는 나 같은 사람은 멸종된 공룡과 같은 부류에 속하겠지요." 겸손하게 말하지만 그는 소더비에서 일하기 시작한 이십 대에 이미 탁월한 감식안으로 렘브란

트의 진품을 분별해내 세간의 큰 관심을 불러일으켰다. 그는 자신의 혜안이 대학에서 학문이라는 타이틀을 내건 미술사를 답습해서는 절대로 얻을 수 없는 것이라고 단언한다. 그의 지적에 따르면 복제된 이미지를 주로 사용하는 미술사 교육기관들은 작품을 이해하기 위해 가장 기본적으로 배워야 할 사항들을 경시하고 있다. 미술품을 직접 취급하는 소더비와 같은 경매 회사의 전문가들은 편견에 사로잡히지 않은 진정한 가치를 발견하기 위해 머릿속의 공허한 지식에 의존하는 것을 금기시한다. 기술이 동원되는 과학적인 방법을 쓰기 전에 사람이 직접 작품의 치수를 재고, 돋보기를 통해 그림 구석구석을 들여다보고, 예술품 고유의 냄새를 느끼고 기억하는 등 인체의 모든 감각을 활짝 열어놓는 것으로부터 시작하는 것이다. 그리고 조금이라도 의문이 생기면 여지없이 동료들과 서로 묻고 확인하며, 자신의 감정법과 방법론에 대해서는 늘 냉정하고 비평적으로 검토한다. 체면을 중시하는 미술사 교육기관의 정서에 길들여진 학생들은 어떻게 해서든 그림 속에 숨어 있는 답을 찾아내려고 하는 비장한 각오와 열정을 결여하기 쉽다는 것이 그의 견해이다. 그림 속에 모르는 부분이 있다는 사실을 자각하는 순간, 무슨 일이 있어도 그것을 찾아보려는 용기로 임하지 않고서는 영영 작품을 이해할 수 없다는 것이 그의 직언이다.

갤러리 사무실 곳곳에는 17세기 정물화에 등장하는 온갖 종류의 조개 껍데기, 식물과 곤충의 표본, 식기와 오브제들이 가득했는데, 인터뷰 도중에도 그림과 관련된 사물이 있으면 실제로 작품 앞에 진열하며 그림 속의 형태나 색과 비교해 설명했다. "아무리 오래된 그림이라고 해도 그려진 것들은 결코 판타지가 아닙니다. 모든 것은 진정한 리얼리티에서 출발했을 뿐입니다." 그는 이렇게 말한 뒤 초상화 속의 주인공인 식스가 소유했던 책 한 권을 내밀었다. 그러고는 실제로 가죽 책의 표지와 속지를 만

져보고 갤러리 전시장을 걸어보라고 권했다. 그렇게 함으로써 400년 전 실제로 존재했던 이런 사물들이 캔버스에 그려졌다는 것을 체험할 수 있고, 그림 속으로 들어가는 유일한 통로를 찾을 수 있다고 설명했다. 우리의 눈은 신체적 경험과 감각 기관을 총동원한 관찰에 의해 비로소 그림 속의 내용을 인식하기 시작한다.

사람들은 그가 어느 미술관과 견주어도 손색이 없는, 수백 점의 컬렉션을 자랑하는 식스 집안의 출신이기 때문에 아트 딜러로 독립할 수 있었던 것이라고 생각할 수도 있다. 그러나 젊은 식스는 과거와 집안에 집착하지 않고 자신의 내적 동기에서 이 길을 선택했다. 집안의 컬렉션과는 구분해 자신의 힘으로 하나씩 소장품을 매매하는 것도 이 같은 이유에서다. 사회적 지위가 있기 때문에 폭리를 취할 만큼의 이윤을 남기는 거래도 할 수 없다. 그는 명예와 소신, 그리고 뛰어난 작품을 선별하는 안목을 기반으로 컬렉터들을 매료시키는 일에만 매진하고 있다. 한편 그는 오랫동안 지켜온 가풍에 새로운 변화를 맞이할 때가 되었다고 현실을 직시하고 있었다. 사실 렘브란트가 그린 얀 식스의 초상화가 일반 대중에게 처음 선보인 것은 20세기 중반에 들어서이고, 그 이후에도 식스 집안 밖으로 렘브란트의 작품들이 대여되는 일은 좀처럼 없었다. 그 전까지는 렘브란트의 작품들이 철저하게 식스 가 후손들의 사유물로 관리되었기 때문이다. 그러나 최근 들어서 그 원칙을 완화하고 연간 정해진 입장객 수에 한해 집안의 내부와 작품들을 일반인에게 공개하고 있다. 2년 전 방문했던 기억을 더듬어보면 렘브란트가 그린 얀 식스의 초상화는 강이 훤히 보이는 창가 옆의 벽면에 다소곳이 걸려 있었다. 사람들의 왕래가 많은 길가와 식스 가 사이를 가로막고 있는 것은 벽 하나에 불과했지만 작품 감상을 위한 문턱은 너무 높았다.

이런 변화에 대한 젊은 식스의 신념은 확고했다. 그의 가문은 위대한 한 점의 그림을 지켜나가야 할 막중한 임무를 지니고 있는 것과 동시에, 거장들의 작품이 갖고 있는 진정한 가치를 후대에 남겨야 할 사회적 소명도 짊어지고 있다는 것을 절실히 알고 있었기 때문이다. 천 조각을 상자에서 꺼내면 그 수명은 30년 정도이고, 만약 상자 안에 넣은 채 보관한다면 100년 이상은 보존할 수 있다고 가정하자. 과연 그 상자 속의 천을 좀 더 값지게 활용하기 위해 우리는 어떤 선택을 해야 할까. 대다수의 사람들은 상자를 열지 않은 채 그 천 조각의 보존 기간을 가능한 한 연장하는 것이 최선의 방법이라고 할 것이다. 하지만 이 방법을 택하면 우리는 긴 세월 동안 천 조각의 실물을 볼 수 없다. 아마도 100년 이상 보관하는 동안 어떻게 해서든 그 천 조각을 조금이라도 더 오래 보존할 수 있는 방법을 찾아낼 거라고 생각해 그런 낙관주의적인 (하지만 안일한) 결정을 내린 것인지도 모른다.

그러나 젊은 식스의 의견은 정반대이다. 그는 다음과 같이 명쾌하게 대답했다. "나라면 그 귀한 천 조각을 당장 상자 안에서 꺼내 이 세상 모든 사람들이 열광하게 만들고 싶습니다. 그 천을 본 사람들이 한 명이라도 더 많이 진정한 기쁨을 얻을 수 있다면, 그것이야말로 바로 그 유물의 진정한 가치라고 여기기 때문입니다." 지금 당장 눈앞의 천 조각으로 사람들의 관심을 끌어내고 사람들을 교육하지 않는다면, 100년 후 그 천 조각은 어떤 의미도 갖지 못한다는 것이 그의 생각이다. 즉, 리스크를 감수하더라도 유물을 전시하여 사람들의 관심을 모을 수 있다면 당연히 유물 조사 기금을 조성할 수 있는 여건이 만들어질 것이고, 우수한 학자들은 이제껏 알려지지 않은 사실을 밝히기 위해 연구를 지속할 것이다. 또한 세월이 흘러 이런 일련의 과정과 연구 결과들이 쌓이면 신 지식 산업을

이끄는 견인차 역할을 할 수도 있다. 이와 같은 맥락에서 그는 유럽의 미술관들이 수장고에 잔뜩 작품을 쌓아두기만 하고, 제3세계 대중에게 이들을 전시하지 않는 기존의 정책은 재검토될 필요가 있다고 강조하며, 새로운 시너지 효과가 발휘될 가능성이 있다면 망설임 없이 판도라의 상자를 열 것이라고 확신했다. 이런 자세야말로 얀 식스라는 이름이 갖는 의미를 증명하기 위한 그의 선택일지 모른다는 생각이 들었다.

내밀한
미술사

19

미스터 식스 이야기 II

19-1.
초대 식스의 개인 소장용 앨범 '판도라'에 등장하는 이미지

프랜시스 후쿠야마Francis Fukuyama는 그의 저서 『트러스트TRUST』에서 사회적 자본은 한 사회에 신뢰가 정착되었을 때 생긴다고 말했다. 이들 구성원 간의 신뢰는 개인이 그 나름대로의 도덕관을 앞세워 행동한다고 획득할 수 있는 것이 아니다. 윤리적 관습을 토대로 한 사회적 덕목에 기초하고, 집단이 먼저 공동 규범 전체를 수용해야만 구성원 간의 신뢰가 구축되는 것이다. 역동적인 작품을 남긴 렘브란트와 그의 후원자 식스의 관계는 당시의 사회가 요구했던 이상적인 신뢰의 형태로 연결되어 있었다. 특히 그들의 활동 무대였던 암스테르담에서는 무역과 상업이 급격히 성장한 결과, 사람과 자본 그리고 신지식이 집중되는 현상이 벌어졌다. 그러나 성공한 상인들은 불어나는 재산만으로 만족하지 않았다. 자신들의 집단이 소유하는 사회적 자본은 돈이 아니라 정신적인 끈으로 단결되어야 한다는 신념을 갖게 된 것이다. 그 대표적인 정신이 지덕이 뛰어난 상인을 일컫는 '메르카토르 사피엔스Mercator Sapiens'이다. 지식의 추구야말로 상인들의 정신을 고양시켜 이상적인 상도商道의 근간을 마련하는 유일한 길이라는 인식이 보편화된 것이다. 그렇기 때문에 암스테르담의 상인들이 구축한 신뢰의 수준은 다른 도시에 비해 훨씬 견고했고, 그 뿌리 또한 깊을 수밖에 없었다.

소셜 네트워크와 같은 새로운 미디어의 등장으로 한 개인이 사회생활을 통해 구축한 인맥의 그물망이 한눈에 보이는 세상이 되었다. 또한 이들 서비스에 올라오는 게시물을 보면 공유하는 관심사가 그룹에 따라 어떤 특색을 갖고 있는지도 금세 파악할 수 있다. 17세기의 초대 식스는 사적 교류를 통해 얻은 글과 그림을 모아 '판도라'라는 개인 소장용 앨범을(그림 19-1) 남겼는데, 이를 소셜 네트워크의 원형이라고도 볼 수 있겠다. 에라스무스Erasmus의 격언집에 나오는 유명한 구절 "아미코룸 콤무니아 옴

니아Amicorum communia omnia, 친구들은 모든 것을 공유한다"를 연상케 할 만큼, 이 앨범은 예술적 공감을 통해 다져진 우정과 신의의 소통으로 가득하다. 식스와 그의 친구들은 어떤 것을 공유하려 했을까. 각 페이지에 담긴 짧은 글과 드로잉을 보고 있으면 학문의 탐구, 철학적인 통찰, 그리고 예술의 향유야말로 그들의 인생에서 가장 중요한 목적이었음을 알 수 있다. 상인 출신의 신지식인들이었다고 해도 학문에 대한 깊은 소양을 갖추기 위한 그들의 진지함은 구도자의 자세에 가까웠다. 그렇기에 고전을 비롯한 다양한 학문에 해박한 지식을 갖고 있던 식스로부터 초상화와 문학 작품에 부합하는 일러스트의 제작을 의뢰받았던 렘브란트는 '지知'를 바탕으로 한 신뢰의 틀에서 서로가 추구하는 예술관을 공유했던 것이다.

우리 세대의 젊은 화상인 식스에게 오늘날 '신뢰'라는 키워드에는 어떤 의미가 있는지 물었다. 그의 통찰에 따르면 작금의 미술 시장이 안고 있는 최대 현안은 동서양의 분리 현상으로서, 신뢰의 기틀을 마련해 이를 타파해야 한다. 중국의 큰손들의 마음을 사로잡기 위해 매머드 급 아트 페어 조직인 유럽순수예술재단TEFAF과 경매 회사 소더비는 베이징 진출에 여느 때보다 박차를 가해온 것이 사실이다. 실제로 작년 하반기에 처음으로 렘브란트의 작품이 베이징의 옥션에 출품되었던 일이 기억에 새롭다. 그러나 결과는 당초에 쏟아졌던 열광적인 관심과 기대에는 크게 못 미쳤고, 향후 중국을 겨냥한 예술품 투자 시장에서도 '중국은 예측 불허'라는 신중론이 불거졌다. 이런 상황을 주시했던 식스는 소더비에서의 경험 등을 돌이켜봐도 르네상스나 바로크 시대에 제작된 대가의 작품을 산 동양인 컬렉터는 극히 드물었다고 인정했다. 유일하게 홍콩 출신의 사업가가 렘브란트의 작품을 산 적이 있지만 그 컬렉터는 기본적으

로 모든 교육을 영국에서 받았고 서양 미술사의 흐름을 상당 부분 이해하고 있어 서양 미술을 생활의 일부로 받아들일 수 있었던 특수한 경우라고 분석했다.

이런 문제는 수요의 부재에 따른 것이 아니다. 아직 서양 미술에 대한 관심의 뿌리조차 내리지 않은 중국 시장으로 몰려들어 르네상스와 바로크 시대의 작품을 옮겨 걸고, 중국인 컬렉터들을 새로운 타깃층으로 삼는 것이 시기상조일 뿐이다. "중국인 컬렉터들이 중국 관련 작품을 손에 넣기 위해 벌이는 치열한 입찰 경쟁은 영화 〈다이하드〉 식의 무모한 도전을 연상케 합니다." 중국의 큰손들이 작품 소장에 욕심을 내고 있음에도 불구하고 정작 근세시대의 서양 미술품에 투자하기를 주저하는 현상은, 중국에 아직까지 서로 다른 문화와 역사에 대한 신뢰가 구축되지 않았기 때문이라고 젊은 화상인 식스는 지적한다. 중국이 서양 미술사에 대한 관심과 교육이 보편화된 일본처럼 되려면 앞으로도 많은 시간이 걸릴 것으로 예상된다. 중국 내에서 여러 전시회가 기획되어야 하고, 다양한 시점에서 고찰한 미술 관련 서적들도 본격적으로 만들어져야 한다. 지식, 신뢰, 정보와 같은 무형의 가치가 중시되는 풍조가 확립될 때 비로소, 바로크 시대의 회화를 즐기고 소장하고 싶어 하는 패러다임으로의 이행이 가능하다.

감당할 수 없는 작품에 전력투구하는 사치 풍조에서 벗어나 평생 곁에 두고 애착을 가지며 즐길 수 있는 작품을 찾아 나서는 것도 매우 중요하다. "컬렉터들이 작가와 그 시대에 대한 완벽한 지식을 갖고 작품을 소장하는 경우는 거의 드물지요. 미스터리한 분위기에 매료되어 구입하는 경우가 대부분입니다. 그러다가도 어느 날 갑자기 그림의 내용이 이해되는 것처럼 느껴지는 순간이 있습니다. 매일 봐도 질리지 않고 신선함이 느

19-2.
대가들의 작품이 노후화되는 것을 방지하기 위한 보존과 수복 작업은 고미술품 거래의 중요한 열쇠이다.

꺼지는 작품을 단 하나라도 인생에서 발견할 수 있다면 엄청난 행운입니다."(그림 19-2)

　식스가 소장고에서 일본의 에도시대 말기에 활동한 니시야마 호엔
西山芳園의 화첩을 꺼내 왔다. 이 작은 화첩에는 일년 열두 달을 상징하는
꽃과 곤충들이 여백미를 중시한 화면 속에 그려져 있다. 필촉도 그리 많
이 더해지지 않은 정갈한 느낌의 화풍이 눈에 띄었다. "저는 이 화첩을 열
어 시선을 고정시키고는 무심히 명상하듯 쳐다보곤 합니다. 짧은 글의 시
들을 봐도 그 내용을 이해할 수 없기에 호기심으로 가득 차 있지요. 재빠
르고 망설임 없는 선들을 바라보고 있으면 매번 새로운 경이로움에 감탄

내밀한 미술사

할 뿐입니다." 예술 작품을 감상하기 위해서는 첨예한 지식과 검증된 눈이 필요하다는 부담에 쫓기는 경우가 많지만, 내심 느긋하고 색다른 감상법을 찾아보고 싶을 때가 있다. 의미를 몰라도 여전히 아름답다고 여기는 순간이 있다는 것만으로도 더없는 행복이라고 생각하는 그는 시간이 흐를수록 자신이 이 같은 종류의 소장품에 심취하고 있음을 깨달았다.

"사실 캔버스에는 거짓말이 너무 많아요. 틀려도 늘 수정이 가능합니다. 서양화는 밑칠을 한 다음 윗겹으로 올라오며 붓질을 무수히 반복하는 과정에서 만들어지는 것입니다. 그러나 찰나의 순간에 그려내는 동양화의 화법은 서양의 이런 지리한 과정과는 본질적으로 다릅니다. 그렇기에 예술가가 작업을 하면서 사유하는 과정이 완전히 달라지는 겁니다." 작품 속에 반드시 존재해야 하는 단 하나의 획을 긋기 위해서는 충분한 생각이 필요하고, 그런 생각하는 시간이 있기에 붓을 놀린 찰나의 표현이 보는 이에게는 영원처럼 다가올 수밖에 없다. 또한 한순간에 완성될 완벽함을 익히기 위해 필요한 시간과 노력이 예술을 만든다는 게 그의 지론이다.

반면에 네덜란드 미술의 진수를 맛보려면 신과 생명이 있는 모든 것의 관계를 이해하는 것에서부터 출발해야 한다고 조언한다. 먼지나 꺼져가는 촛불, 썩어가는 꽃, 그리고 말라가는 잎처럼 불완전한 것도 모두 신이 만든 창조물이라는 깨달음이 작품 속에 반영되어 있기 때문이다. 그는 스테인이 그린 〈식전의 기도〉야말로 네덜란드인의 삶을 그대로 응축시킨 최고의 걸작품이라고 평가한다(그림 19-3). 이 작품에는 우리가 살아 있는 한 매일 똑같이 반복되는 것들, 예를 들면 아침에 일어나서 창문을 열고 실내 가득 햇살을 받아들이는 일, 일상생활 속의 평범한 가구나 가재도구에서 아름다움을 발견하는 마음, 하얀 식탁보를 깔고 자신들이 직접

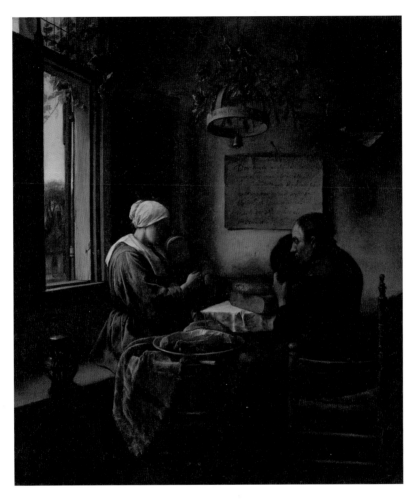

19-3.
얀 스테인, 〈식전의 기도〉,
1660년, 52.7×44.5cm, 패널에 유채, 개인 소장

만든 빵과 치즈 그리고 햄을 차리는 일이 고스란히 화폭에 담겨 있을 뿐이다. 그러나 이런 순수한 일상의 연출 속에서 종교의 원초적인 형태로 절대 귀의하는 인간의 감정을 읽을 수 있다. "손때 묻은 의자의 손잡이와 팔걸이 부분에서는 오랜 시간 사용한 생활감이 그대로 느껴지지요. 꾸밈없이 소박한 아침의 작은 의식이 주는 고귀함과 숭고함은 우리의 심금을 울립니다."

게오르크 빌헬름 프리드리히 헤겔Georg Wilhelm Friedrich Hegel은 네덜란드의 풍속화가 추구한 '세속적인 것의 장엄함'이 주는 공명에 대해 "그 자체에 고유한 미를 갖고 있지 않는 존재들을 그리는 것일지라도 예술의 힘을 빌려 품격을 높이는 일"이라고 칭송했고, 이것이야말로 예술가의 주관성이 가져다준 승리라고 간주했다. 이렇게 중요한 작품을 찾아내고 소장하는 컬렉터야말로 진정한 안목을 갖고 있다고 할 수 있는 것이다. 젊은 화상인 식스는 컬렉터의 중요한 역할에 대해 다음과 같이 말한다. "최근 뉴욕의 저명한 컬렉터 토머스 카플란Thomas Kaplan은 얀 스테인의 〈식전의 기도〉를 구입했습니다. 그가 내린 이 결정은 후대에도 길이 남을 것으로 확신합니다. 왜냐하면 자신의 눈과 마음을 충족시킴은 물론이고, 후세의 사람들에게 틀림없이 대단한 공헌을 하게 될 테니까요. 작품 수가 중요한 것이 아니라 무엇을 사는가가 모든 성패를 좌우합니다." 그는 렘브란트가 그린 초상화 한 점의 존재로 자신의 정체성이 결정된 식스 가문의 11대 손이다. 그래서 이 같은 시선을 가질 수 있는지도 모른다.

아직 한국을 방문할 기회가 없었다는 그는 아름다운 영상미가 기억에 남는 김기덕 감독의 영화 〈봄 여름 가을 겨울 그리고 봄〉의 배경지인 청송의 주산지에 꼭 가보고 싶다고 했다. 영화 속의 불교적인 인생관과 삶을 둘러싼 시적 비유를 완벽히 이해할 수는 없지만, 마치 만다라 앞에 서

서 인생의 각 단계를 한 바퀴 둘러보는 듯한 특별한 작품이라고 평했다. 예술품 수집에 관심을 기울이는 층을 점차 젊고 새로운 세대로 넓히는 것이 자신의 임무라고 생각하는 그는 "작품에 역사가 있다는 것만으로 두려워하지 마십시오. 엄청난 자본이 필요할 거라는 추측만으로 처음부터 포기할 필요도 없습니다"라고 말한다. 그는 마지막으로, 한국의 젊은 컬렉터들도 르네상스와 바로크 시대의 작품을 지적으로 향유할 수 있도록 노력하고, 그 작품들을 자기 것으로 만들 수 있다는 포부 아래 미술 시장의 수요 변화를 예의 주시하며 공부할 것을 당부했다.

20

고흐의 비밀 팔레트

20-1.
엘라 헨드릭스는 고흐 미술관의 수석 수복가로 일했으며, 현재는 암스테르담 대학 교수이다.

밀라노 부근의 크레모나에서 제작된 스트라디바리우스 바이올린이 갖고 있는 독특한 음색의 비결은 아직도 밝혀지지 않았다. 원목이 특수하거나 악기를 완성하기 전에 바른 니스에 그 비법이 담겨 있을 것이라는 가설이 존재했다. 그러나 여전히 정확한 이유가 알려지지 않아 그런 음색을 낼 수 있는 악기는 더 이상 만들어지지 않을 것이라고 한다. 영원한 수수께끼로 남을 모양이다.

유사한 예로 대가들의 작품에 숨겨진 비밀을 밝히기 위해 과학 기술이 이용되고 있다. 수백 닌 전의 화가들이 사용했던 팔레트의 색을 재현하기 위해서, 혹은 현재에는 사용되지 않는 물감의 성분 비율을 알기 위해서는 복잡한 화학 구조식을 구하는 것부터 시작하지 않으면 안 된다. 암스테르담 고흐 미술관의 수석 수복가 엘라 헨드릭스Ella Hendriks, 현재 암스테르담 대학 교수는 작품을 복원하기 위해 무엇보다도 철저하게 안료의 재질을 분석하고, 그 후에 디지털 기술을 이용해 완벽한 시뮬레이션으로 완성시켜본다고 한다(그림 20-1). 부족한 부분이 있어서 다시 한다거나, 틀린 것을 수정하기란 불가능하기에 철두철미하게 사전 준비를 할 수밖에 없다.

캔버스의 색면과 그 밑에 감춰진 색과 형태를 파악하고, 안료의 성분을 분석하는 것은 마치 스트라디바리우스 바이올린의 음색을 연구하기 위해 악기 몸통에 사용된 원목의 원산지를 추정하고, 균열된 틈 사이에 번식한 곰팡이 균들을 찾아내는 과정과 매우 흡사하다. 시간의 경과, 습도와 온도의 변화, 빛에 노출되는 환경 능은 작품의 노화를 앞당기는 주요 요인들이다. 이로 인해 표면의 물감층은 산화되어 군데군데 떨어지고, 기존의 색은 퇴색해버리며, 캔버스의 갈라진 틈새로 긴 세월의 먼지가 고스란히 쌓인다.

20-2.
빈센트 판 고흐, 〈붓꽃이 있는 아를 풍경〉,
1888년, 54×65cm, 캔버스에 유채, 암스테르담 고흐 미술관

　　훼손의 정도가 심한 그림들은 철통 경비 시스템이 갖춰진 보존 수복
팀의 건물로 옮겨진다. 분석 및 촬영 기기가 빼곡히 들어찬 스튜디오는
종합병원의 진단검사의학과 병동을 연상하게 한다. 수복가들의 숭고한
이념은 원본에 가장 가까운 상태로 그림을 되돌리는 것이다. 자칫 화가가
실수로 그린 부분이 있다고 하더라도, 그것을 고치거나 새로운 기법을 더
해서는 안 된다. 작품이 탄생되었을 때부터 지니고 있던 원초적인 작가의

내밀한 미술사

20-3.
빈센트 판 고흐, 〈붓꽃〉,
1889년, 74.3×94.3cm, 캔버스에 유채, 로스앤젤레스 J. 폴 게티 미술관

의도와 손길을 있는 그대로 미래에 남기기 위해 복원 기술이 사용되어야
한다는 관점이 중시되고 있다.

 2015년 여름 무렵 고흐 미술관에서 수복이 진행되었던 작품은 1888년
5월 초순부터 그려지기 시작한 〈붓꽃이 있는 아를 풍경〉이다(그림 20-2).
고흐는 열악한 생활 환경, 그리고 예술가들 사이에 만연했던 과도한 음
주 문화에 지쳐서 파리를 떠나 아를에 자리 잡기로 결심한다. 그가 이런
결심을 하게 된 이유는 예술적 취향의 변화, 우키요에(일본의 채색 목판화)
로부터 받은 영향을 들 수 있다. 수복 중인 그림이 그려지기 석 달 전인

2월 20일에 고흐는 아를에 도착했다. "나는 이미 일본에 와 있는 듯한 기분이야." 그는 동생 테오에게 보내는 편지에서 희망에 부푼 흥분을 감추지 못했다. 이 그림이 그려지기 바로 직전인 5월 1일에는 그해 10월부터 폴 고갱Paul Gauguin과 함께 작업을 한 장소로도 유명한, 라마르티느 광장 앞의 노란 집을 빌려 살기 시작했다. 자신의 이상향이었던 일본과 가장 비슷한 풍경을 가진 아를에서 예술가 공동체를 형성하고, 창작 활동에 매진할 계획으로 한껏 부풀어 있던 바로 그 시기에 이 작품이 그려졌던 것이다.

화면이 가득 차게 그려진 후기의 붓꽃 시리즈와(그림 20-3) 비교해보면, 1888년 5월의 작품은 주위의 경관과 조화로운 구도를 중시한 것이 특징이다. 원경의 건물과 나무들이 수평으로 배치된 데 비해, 전경의 붓꽃들은 대각선으로 배치되어 화면 밖으로까지 펼쳐질 것 같다. 푸른 하늘과 노란 밀밭의 색감, 그리고 강렬한 느낌의 보랏빛 붓꽃 잎은 고흐가 동경했던 일본의 목판화에 사용된 색으로부터 직접적인 영향을 받았다. 〈붓꽃이 있는 아를 풍경〉을 완성한 직후, 테오에게 "나는 이곳 아를에서 좀 더 시간을 보내고 싶구나. 너의 눈이 어느 정도 이곳의 색에 적응되고, 네가 좀 더 일본인처럼 볼 수 있는 눈을 갖게 된다면, 분명히 색을 다르게 느끼게 될 거야"라고 말한 대목에서도 알 수 있듯이, 이 작품은 고흐의 색감을 이해하는 데 중요한 의미가 있다.

그러나 이 붓꽃과 황금 벌판의 색들은 1930년경에 덧입혀진 니스가 변색되어 원래의 생기를 잃고 말았다. 가장 시급하게 처리해야 할 일은 온통 누런색으로 변해버린 니스를 제거하는 것이었다(그림 20-4). 고흐의 붓자국은 그 누구의 것보다도 강하고, 캔버스 표면 위로는 불규칙하게 덧발린 물감 덩어리가 울퉁불퉁 돌출되어 있다. 그렇기 때문에 매끈하게 붓질로

20-4.
〈붓꽃이 있는 아를 풍경〉의 수복작업

———

점선으로 둘러싸인 부분은 수복 과정에서 오래되고 변색된 니스층을 제거한 것이다.

마감된 화면을 다룰 때보다 훨씬 더 어려움이 많다. 니스가 발린 층과 그 바로 밑의 물감층은 육안으로 구분이 불가능하기 때문에 특수 현미경을 써서 세밀하게 니스를 제거한다. 이 그림의 경우, 액자를 빼고 캔비스를 분리해보니 모서리 부분에 테이프가 붙어 있었다. 우연하게도 테이프 밑에는 니스가 발리지 않은 125년 전의 색상이 고스란히 남아 있어서 본래의 색을 추정하는 데 큰 도움이 되었다.

20-5.
19세기 중반부터 출시된 윈저 앤드 뉴턴 물감

　"고흐는 세월의 변화에 따른 작품의 노화가 어쩔 수 없는 숙명이라
고 받아들이고 있었던 것 같습니다. 동생 테오에게 보낸 편지 중에서 '그
림은 마치 꽃이 지듯 시들고 만다'고 적고 있지요." 고흐의 작품을 가장 가
까이에서 들여다보고 자신의 손길을 더해 그림의 수명을 연장시켜온 헨
드릭스는 늘 이 구절이 머릿속에서 떠나지 않는다고 했다. 일반인들은 오
해하기 쉽지만, 기본적인 수복 과정에서는 화가가 그렸던 원래 그림 위에
색을 새로 덧칠하지 않는다. 오히려 과거의 수복 과정에서 그림을 보완하
기 위해 보충적으로 칠해진 부분이 발견되면 그것을 제거하는 결단을 내
린다고 했다. "늘 고흐의 작품을 들여다보고 복원한다고 해서 항상 동일
한 매뉴얼 아래 일하지는 않습니다. 결코 똑같은 작품은 없기에 매 작품
마다 문제점을 파악하려고 노력하고 그 상황에 가장 적합한 최선의 방법
을 찾고 있습니다."
　고흐가 사용했던 안료는 이미 보급화되었던 메탈 튜브형 물감이었

다. 1842년 영국의 윈저 앤드 뉴턴Winsor And Newton이 처음으로 출시했던 이래 많은 인상파 화가들이 이 물감을 사용하고 있던 데다가, 테오에게 보내는 편지 속에 종종 구입해야 할 물감의 색과 수량이 기입되어 있었기 때문에 그가 어떤 물감을 사용했을지에 대한 정보를 얻는 것도 용이한 편이다(그림20-5). 대량 생산된 물감이 보편화되기 이전 시대의 물감은 모두 화가의 공방에서 직접 만들어졌다. 그래서 각기 다른 비밀 레시피를 갖고 어두컴컴한 작업실에서 독특한 물감을 만들었던 예술가들은 신비한 연금술사에 비유되기도 했다.

유명한 맛집의 비결은 며느리도 모르는 비밀 양념에 있다고 말하듯 도제식 교육이 이루어졌던 화가들의 공방에서는 가장 측근의 제자들만이 장인의 비결을 배울 수 있었다. 화가들의 열전을 읽다 보면 혁신적인 기술의 방법을 절대 노출시키지 않고 무덤까지 가져간다는 대목이 자주 등장한다. 그렇다면 특별히 다를 것 없는 일반적인 물감을 사용한 고흐에게 색의 비밀은 어디에 있었을까. 헨드릭스 씨는 그 해답을 색의 배색과 대비에서 찾고 있었다. 특히 그는 색채 이론에 관심이 있었는데, 1867년에 발표된 샤를 블랑Charles Blanc의 『조형 예술의 문법Grammaire des arts du dessin architecture, sculpture, peinture』에서 언급되는 보색대비(보색끼리 이웃하여 놓았을 때 더 뚜렷하고 선명하게 보이는 현상)와 동시대비(인접한 두 가지 색을 이웃하여 놓고 볼 때 생기는 효과)에 대해 충분히 숙지하고 있었다. 또한 고흐의 팔레트에 짜여져 있는 물감들이 들라크루아Ferdinand Victor Eugéne Delacroix의 강렬하고 아름다운 색채대비를 모델로 하고 있었다는 것은 이미 잘 알려진 사실이다.

"보라색 붓꽃과 황금빛 밀밭의 원색의 향연은 고흐가 눈에 보이는 자연의 색을 충실히 옮기는 과정에서 나온 것이 아닙니다. 화가들은 자

20-6.
색채 이론에 관심이 많았던 고흐가 보색대비, 동시대비와 같은 효과를 연구하기 위해 사용했던 털실 꾸러미

연보다도 팔레트의 물감들을 통해서 색을 배워야 한다고 믿고 있었습니
다." 헨드릭스는 설명을 마치고 미술관에 소장된 빨간 칠기 상자를 보여주
었다(그림20-6). 그 안에는 느슨히 감겨진 각기 다른 색의 털실 꾸러미 16개
가 들어 있었다. 그중에는 한눈에 봐도 아를 풍경에 등장하는 노랑과 보
라의 보색대비를 연상케 하는 꾸러미가 있었다. 고흐가 죽고 난 후 동료
였던 에밀 베르나르Émile Bernard는 고흐의 파리 작업실에 있는 테이블 위
에는 다채로운 색의 털실 꾸러미들이 놓여 있었다고 언급한 적이 있다. 이
다양한 색의 조합체인 털실 꾸러미들은 효과적인 색채 사용의 원리를 이
해하기 위한 실험 도구처럼 사용되었다. 고흐는 읽는 것만으로는 충분히
이해되지 않는 이론을 자기 것으로 만들기 위해 직접 손으로 만지고 눈
으로 보고 다른 꾸러미들과 비교해가며 팔레트의 색을 연구했던 것이다.

내밀한 미술사

과학적인 조사나 다양한 자료들을 참고로 하지만 수복가에게 무엇보다 중요한 것은 작품과 대화를 나누는 일이다. 페인팅은 팔레트의 물감들을 끊임없이 머릿속으로 그려보며 어떤 색을 사용할지 스스로 판단하고 결단해야만 하는 고독한 작업의 연속이다. 화가의 팔레트 위의 물감들에 의해 색이 만들어졌을 과정을 생각해보며 미술 작품을 감상하는 경우는 매우 드물다. 그러나 미술 작품은 화가의 손에 붓과 팔레트가 있어야지만 만들어질 수 있는 것이기에 한 번 지나간 붓자국의 색을 유심히 바라보고 있으면 그 속에 고스란히 묻은 창작의 고뇌를 느낄 수 있다.

지은이

양정윤

1974년 서울에서 태어났다. 아오야마가쿠인 대학에서 학사를, 교토 대학 미학미술사 학과에서 석사를 취득한 후 암스테르담 대학에서 다시 석사·박사 과정을 수료했다. 전문 분야는 17세기 네덜란드 미술사이며 현재는 네덜란드교육진흥원 원장을 역임하고 있다.

주요 논문: "The use of theatrical elements in Jan Steen's history paintings", "Trusting hands: the dextrarum iunctio in seventeenth-century Dutch marriage iconography", "Prayers at the nuptial bed: spiritual guidance on consummation in seventeenth-century Dutch epithalamia"

내밀한 미술사

17세기 네덜란드 미술 읽기

ⓒ 양정윤, 2017

지은이 | 양정윤
펴낸이 | 김종수
펴낸곳 | 한울엠플러스(주)
편집 | 배유진

초판 1쇄 인쇄 | 2017년 11월 29일
초판 1쇄 발행 | 2017년 12월 13일

주소 | 10881 경기도 파주시 광인사길 153 한울시소빌딩 3층
전화 | 031-955-0655
팩스 | 031-955-0656
홈페이지 | www.hanulmplus.kr
등록번호 | 제406-2015-000143호

Printed in Korea
ISBN 978-89-460-6409-6 03650(양장)
ISBN 978-89-460-6411-9 03650(반양장)